中国社会艺术协会艺术水平考级系列教材

全国社会艺术水平考级专家指导委员会审查通过

GUDIAN JITA KAOJI JIAOCHENG

古典吉他考级教程

（第1级~第10级）

中国社会艺术协会艺术水平考级委员会 编

蒋梵 主编

图书在版编目(CIP)数据

古典吉他考级教程.第1级~第10级/蒋梵主编；中国社会艺术协会艺术水平考级委员会编.——苏州：苏州大学出版社，2018.1
中国社会艺术协会艺术水平考级系列教材
ISBN 978-7-5672-1941-0

Ⅰ.①古… Ⅱ.①蒋…②中… Ⅲ.①六弦琴—奏法—水平考试—教材 Ⅳ.①J623.26

中国版本图书馆CIP数据核字(2016)第311810号

版 权 所 有
违 者 必 究

书　　　名：	古典吉他考级教程（第1级~第10级）
主　　　编：	蒋　梵
编　　　者：	中国社会艺术协会艺术水平考级委员会
责任编辑：	洪少华
装帧设计：	吴　钰
出 版 人：	张建初
出版发行：	苏州大学出版社（Soochow University Press）
社　　　址：	苏州市十梓街1号　邮编：215006
网　　　址：	www.sudapress.com
E - mail：	Liuwang@suda.edu.cn
印　　　刷：	苏州工业园区美柯乐制版印务有限责任公司
邮购热线：	0512-67480030　销售热线：0512-65225020
网店地址：	https://szdxcbs.tmall.com/（天猫旗舰店）
开　　　本：	889mm×1194mm　1/16　印张：9.25　字数：230千
版　　　次：	2018年1月第1版
印　　　次：	2018年1月第1次印刷
书　　　号：	ISBN 978-7-5672-1941-0
定　　　价：	43.00元

凡购本社图书发现印装错误，请与本社联系调换
服务热线：0512-65225020

编委会名单

主　编　蒋　梵（执笔）　何　青　徐　宝　陈　谊
编　委（以姓氏笔画排序）

方　翊　帅春生　吕和生　朱　奇　汤克勇　李　乐
何　青　何立克　何顺华　闵元褆　闵振奇　宋家春
陈　谊　陈世龙　陈华亮　陈海涛　张　旭　张胤帆
张露辉　郁　郁　周一庆　周祖良　周豪琪　金　锐
顾以正　徐　宝　徐　锋　徐传辉　徐海根　黄冠荣
蒋达民　彭来柱　程　斌　潘玉生　穆守继

目 录

序	001
符号与缩写	001
评分标准	002
古典吉他考级评分表	004

第 1 级

A1—1	a 小调练习曲	沙雷尔	002
A1—2	简单的对话	贝 尔	003
A1—3	岛之舞	朗伯特	004
B1—1	练习十三	巴雷若	005
B1—2	音画第 13 首	多梅尼科尼	006
B1—3	摩尔人的舞蹈	沙雷尔	007

第 2 级

A2—1	练习曲	费雷尔	010
A2—2	第 62 课	萨格拉雷斯	011
A2—3	旋转木马圆舞曲	森马斯	012
B2—1	第 46 课	萨格拉雷斯	013
B2—2	一天一月或一年	佚 名	014
B2—3	圆舞曲	卡鲁里	015

第 3 级

A3—1	e 小调行板	阿瓜多	018
A3—2	什么是一天	罗赛特尔	019
A3—3	音画第 24 首	多梅尼科尼	020
B3—1	第 13 号抒情练习曲	杰克曼	022
B3—2	加亚尔德	莫雷	023
B3—3	秋天的纪念	依安那瑞利	024

第 4 级

A4—1	小溪	多梅尼科尼	026
A4—2	西班牙舞蹈	桑斯	027
A4—3	短暂	麦克法顿	028
B4—1	小快板第 60 号之七	索尔	029
B4—2	小步舞曲	巴赫	031
B4—3	香水石头	菲利斯	032

第 5 级

A5—1	小广板第 50 号之十七	朱利亚尼	036
A5—2	鲁特组曲之二：加伏特	耶利内克	037
A5—3	肖罗	赛门扎特	038
B5—1	练习曲第 8 号	阿瓜多	040
B5—2	第 8 号帕提塔之三：加伏特	布来赛奈罗	041
B5—3	圆舞曲第 8 号之二	索尔	042

第 6 级

A6—1	行板：作品第 44 号之十五	索尔	044
A6—2	鲁特组曲 BWV996 之五：布列舞曲	巴赫	046
A6—3	米隆加	赛门扎特	048
B6—1	拉普拉塔河组曲第 1 号之一：前奏曲	普霍尔	050
B6—2	鲁特组曲第 4 号之一：前奏曲	魏斯	052
B6—3	在橄榄树林	卡尔斯	054

第 7 级

A7—1	小行板	梅尔兹	058
A7—2	她能原谅我的过错吗	道　兰	060
A7—3	悲伤的波萨	多梅尼科尼	063
B7—1	练习曲：作品第 6 号之一	索　尔	065
B7—2	大提琴组曲第 1 号 BWV1007 之小步舞曲 1	巴　赫	068
B7—3	温柔的圆舞曲	卡尔斯	070

第 8 级

A8—1	小行板：作品第 6 号之八	索　尔	074
A8—2	帕凡舞曲第 1 号	米　兰	076
A8—3	阿梅利亚的遗嘱	柳贝特	078
B8—1	随想曲第 100 号之十二	朱利亚尼	081
B8—2	亨斯顿夫人的阿勒曼德	道　兰	084
B8—3	e 小调坎冬比	普霍尔	087

第 9 级

A9—1	随想曲作品第 20 号之二	列尼亚尼	094
A9—2	鲁特组曲 BWV996 之二：阿勒曼德	巴　赫	097
A9—3	摇篮曲	布罗威尔	099
B9—1	未完成练习曲	巴里奥斯	103
B9—2	幻想曲第 1 号	莫利纳罗	105
B9—3	玛利亚塔	塔雷加	108

第 10 级

A10—1	大黄蜂	普霍尔	112
A10—2	A 大调奏鸣曲	斯卡拉蒂	117
A10—3	奏鸣曲第 3 号	庞　塞	119
B10—1	触摸古老的岁月	罗德里戈	122
B10—2	青蛙加亚尔德	道　兰	126
B10—3	滑稽的小夜曲	托罗巴	129

后　记 ………………………………………………………………………… 133

序

　　吉他是一种历史悠久、音色优美的弹拨乐器。它起源于阿拉伯，其后传入西班牙、意大利，到16世纪便流行于整个欧洲。

　　由于吉他这件乐器音量较小，长时期以来总是被排斥在西洋管弦乐队之外，但它那美妙的音响总使作曲家难以忘怀。莫扎特在歌剧中，常用弦乐拨奏的形式来仿效吉他优美的音色。歌剧《费加罗的婚礼》中《凯鲁比诺的咏叹调》便是其中的一例。而罗西尼在歌剧《塞维利亚的理发师》中，为了真实地描写伯爵在夜深人静时来到罗西娜窗前歌唱小夜曲的情景，就直接使用了吉他伴奏。

　　19世纪中叶，通过塔雷加（Fancisco Tárrega，1852—1909）等人逐步建立了较规范的演奏法。其后，塞戈维亚（Andrés Segovia，1893—1987）、庞塞（Manuel Maria Ponce，1882—1948），以及耶佩斯（Narciso Yepes，1927—1997）等演奏家和作曲家又进一步丰富和发展了古典吉他音乐的创作和演奏技法，使吉他成为世界各国人民最喜爱的一种乐器。吉他优美动人的声音的确是难以言喻的，吉他本身充满了诱人的魅力。

　　吉他传入我国已有近百年历史。长期以来，由于受到各种错误观念的干扰，其发展十分缓慢。但自改革开放以来，中央音乐学院、上海音乐学院、天津音乐学院、四川音乐学院、沈阳音乐学院、西安音乐学院等高等院校先后正式开设了吉他专业，这一切都说明吉他音乐在中国已越来越受到重视，吉他事业也有了较快的发展。

　　自20世纪80年代以来，随着人们物质生活水平的提高，业余音乐考级活动在我国蓬勃开展，充分反映了人们对音乐艺术生活的需求与渴望。这无疑对社会进步、音乐教育发展乃至国民素质的提高，均有着极大的现实意义。随着在我国青少年中掀起学习器乐的热潮，音乐考级制度也随即开始为我国音乐界所关注，并迅速发展。

　　因此，中国社会艺术协会组织编写的《古典吉他考级教程》的出版发行，可以说是全国吉他界30年吉他音乐教学精华的集中展示。

我们期盼有关专家和广大考生能给予热情的关注,并在使用过程中提出反馈意见,我们将会虚心地根据反馈意见,逐步完善这套教材。

闵元褆

于 2016 年 12 月

(闵元褆,上海音乐家协会吉他专业委员会主任)

符号与缩写

p、i、m、a	右手手指
1、2、3、4	左手手指
②	弦号
−3	左手换把位时的引导指
⌢	圆滑音
$\frac{4}{2}$ II	小横按：上面的数字表示横按从第几弦开始（这里是④弦），下面的数字表示横按共包含几根琴弦（这里是两根），罗马字母表示横按在第几品（这里是第二品）
$\frac{6}{6}$ II	大横按：横按在所有六根琴弦上
Piv. II	支点横按：横按手指的一部分仍保留在弦上，或者1指继续横按在先前的位置上
m.d.	右手
∫	琶音
◊	泛音
h.8va	八度泛音
a.h.	人工泛音
pont.	右手靠近琴桥处演奏
tasto	右手靠近指板处演奏
nat.	出现在pont或tasto后，表示回到通常的位置演奏
rasg.	轮扫奏法，用右手指甲背面轮流扫弹琴弦
tamb.	大鼓奏法，用右手手指或拇指有节奏地敲击琴马附近的琴弦
×↓	击板奏法，用右手手指或拇指敲击吉他琴体或其他地方，使之发出撞击声

评 分 标 准

考级每一级别必须同时考 A 组或 B 组各三首乐曲。

90 分以上：优秀

80 分以上：良好

60—79 分：合格

60 分以下：不合格

【分值计算】

1. "三无"（无错误、无失误、无停顿）：60 分（基础分）。

2. "三小有"（小错误、小失误、小停顿）：每个扣 5 分。

3. "三大有"（大错误、大失误、大停顿）：每个扣 10 分。

4. 声音好（包括音量大，音色好，旋律伴奏比例恰当，无杂音、瘪音）：加 1~10 分。

5. 节奏好（包括节奏准确、速度恰当）：加 1~10 分。

6. 指法好（包括右手交替、左手到位、保留指、技巧准确度）：加 1~10 分。

7. 乐感好（有音色变化，有音量变化，有渐快渐慢变化，有歌唱性）：加 1~10 分。

8. 必考点没弹好直接判不合格。

9. 提倡背谱演奏，也可以看谱。但是看谱者要在总分中扣 10 分。

10. 每首乐曲都有规定演奏时间，允许略有误差；相差超过 ±20%，要在总分中扣 10 分。

解释

错误：错误是学生没认为错，但实际是错的，其中老师和学生各有一半责任。相同的错误合并算一个，不同的错误有几个算几个。

失误：失误是学生演奏时不当心造成的，学生自己心里是知道的。失误有一个算一个。

停顿：停顿可能是背谱不熟，也有可能是技术难点造成的。不太明显的停顿可忽略不计，停顿超过 1 秒算一个小停顿，超过 2 秒算一个大停顿，超过 4 秒算两个，以此类推。超过 10 秒直接叫停，判不合格。

必考点：每首曲子有一个必考点，是不允许弹错的；如有错，即使其他地方再好也判不合格。

【打分举例】

1. 为保"三无"，把速度 100 的乐曲弹成 80，可以给基础分 60 分，但是总分中扣 10 分。

2. 为保"三无"，不讲究节奏，可以给基础分 60 分，但是第 2、4 加分项不得加分。

3. 为保"三无"，不讲究右手交替和左手保留指，可以给基础分60分，但是第3、4加分项不得加分。

4. 通篇杂音、破音很多，可以给基础分60分，但是第1、4加分项不得加分。

5. 背不出，看谱弹，可以给基础分60分，但是总分中扣10分。

古典吉他考级评分表

准考证编号	级别	姓名	基础分	三小次数	扣分	三大次数	扣分	声音好	节奏好	指法好	乐感好	乐谱	超时	必考点	总分
			60											1	
			60											1	
			60											1	
			60											1	
			60											1	
			60											1	
			60											1	
			60											1	
			60											1	
			60											1	
			60											1	
			60											1	
			60											1	
			60											1	
			60											1	
			60											1	

LEVEL TEST

古典吉他考级

第 1 级

快乐的吉他学习
从这里开始

A1—1

a 小调练习曲
Etude in A Minor

沙雷尔
Aaron Shearer
（1919—2008）

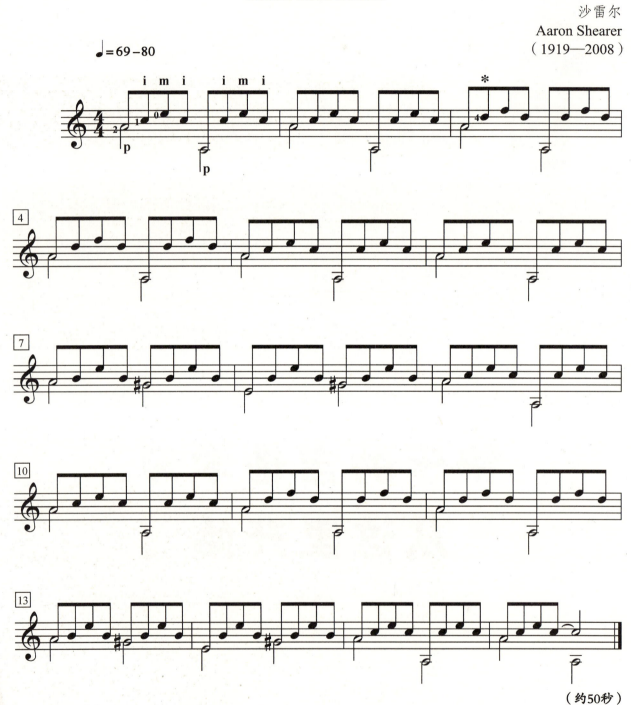

（约50秒）

* 必考点：D 音必须用 4 指按弦。

演奏提示：

全曲采用分解和弦，p 指可使用靠弦弹法，弹③弦上的音时可以靠后即离。

A1—2

简单的对话
A Simple Dialogue

贝 尔
Shawn Bell
（b.1958）

*必考点：此处4个音必须右手i、m交替弹奏。

演奏提示：

高音和低音的两个声部要注意长音的延续，互相应答。

A1—3

岛 之 舞
Dance of the Islands

朗伯特
Florian Lambert
（b.1942）

*必考点：此F音必须保留3拍。

演奏提示：

乐曲速度较快，高音旋律可用靠弦奏法，低音伴奏则可不用。

B1—1

练习十三
Exercise 13

巴雷若
Elias Barreiro
（b.1930）

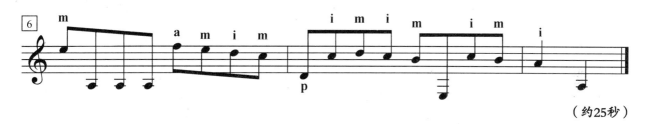

（约25秒）

* 必考点：此处4个音必须右手 i、m 交替运指。

演奏提示：

虽然高音旋律看起来都是八分音符，但是带有伴奏的高音旋律都需要延长，注意和后面的音连接起来。

B1—2

音画第 13 首
Sound Picture 13

多梅尼科尼
Carlo Domeniconi
（b.1947）

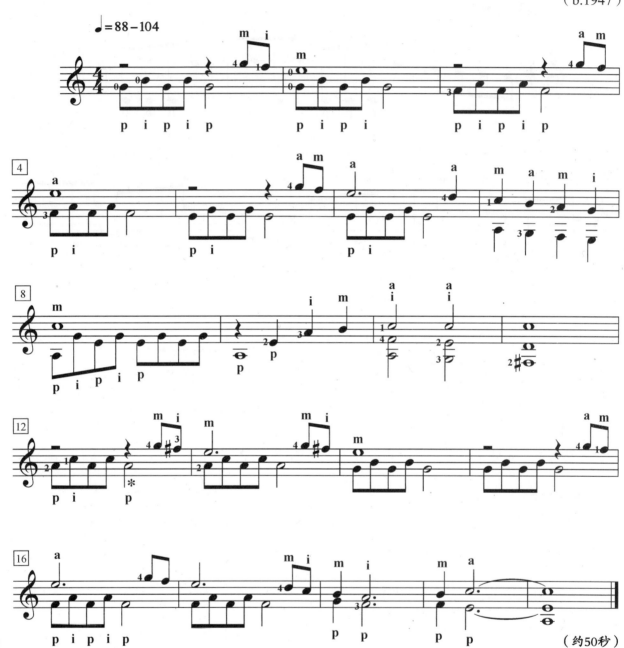

*必考点：此 A 音必须保留两拍。

演奏提示：

p、i、p、i、p 的低音弹起来要控制 p 的力度，不要与 i 有明显的区别。

摩尔人的舞蹈
Moorish Dance

沙雷尔
Aaron Shearer
(1919—2008)

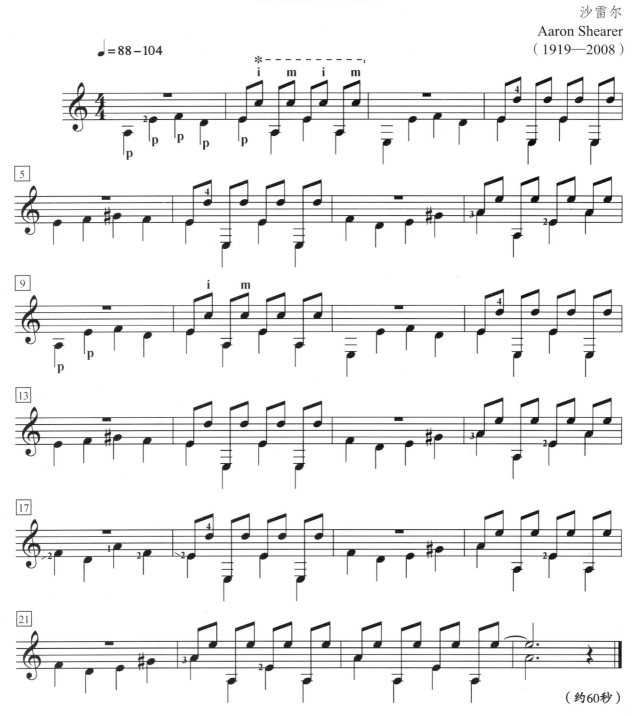

（约60秒）

*必考点：此处必须右手 i、m 交替弹奏。

演奏提示：

低音旋律用 p 指靠弦奏法，要有律动感。

古典吉他考级
第 2 级

恭喜你顺利通过第1级的考试
新的学习开始啦

A2—1

练 习 曲
Ejercicio

费雷尔
José Ferrer
（1835—1916）

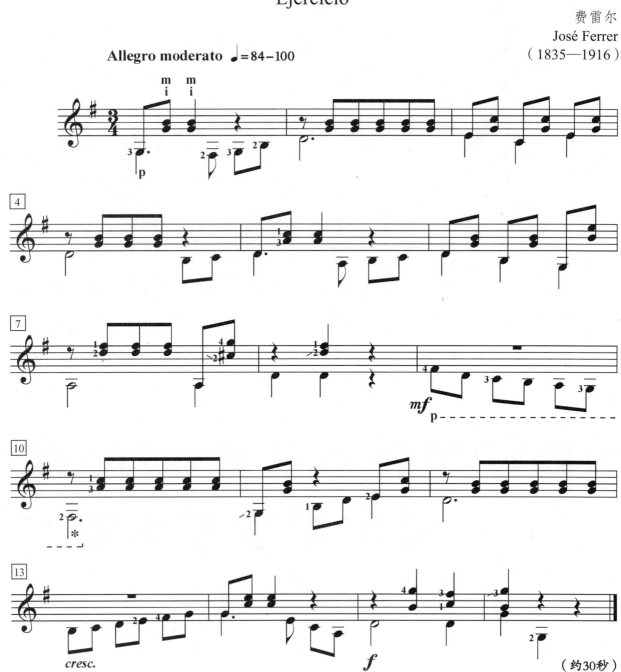

（约30秒）

* 必考点：此处 #F 音必须保留 3 拍。

演奏提示：

旋律在低音声部，注意连贯，高音伴奏不要太响。这里的左手指法是最佳的，不得改变（下同）。

A2—2

第 62 课
Lesson 62

萨格拉雷斯
Julio Sagreras
(1879—1942)

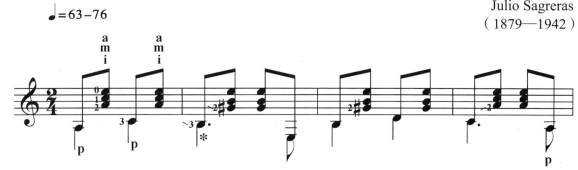

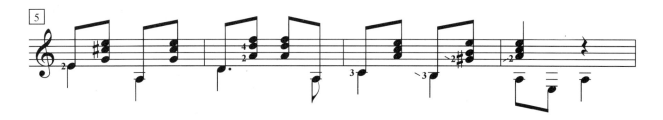

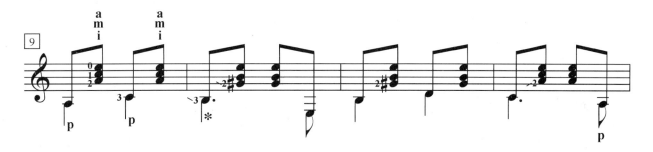

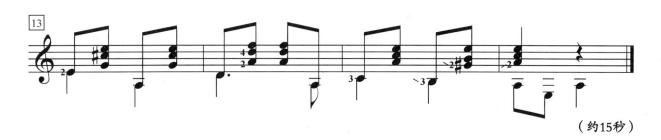

(约15秒)

＊必考点：低音 B 必须保留一拍半。

演奏提示：

旋律在低音声部，注意左手指法流畅连贯。

A2—3

旋转木马圆舞曲
The Carousel Waltz

森马斯
Richard Summers
（b.1953）

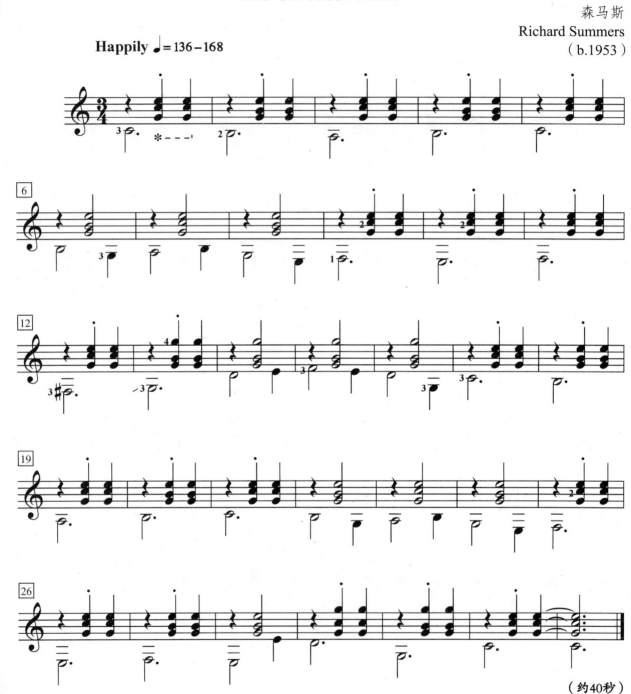

（约40秒）

* 必考点：此处前一和弦必须消音，后一和弦不消音。

演奏提示：

旋律在低音声部。每小节第二拍右手带点消音，第三拍不要消音。

第 46 课
Lesson 46

萨格拉雷斯
Julio Sagreras
（1879—1942）

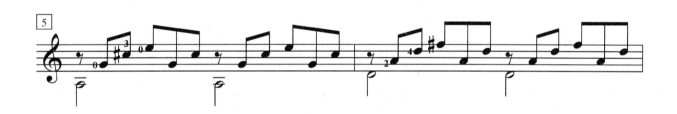

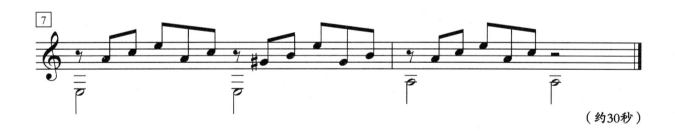

（约30秒）

*必考点：此处 4 指按的 D 音必须保留一小节，同时①弦的 E 音不得瘪音。

演奏提示：

三连音节奏应平稳均匀。低音采用靠弦奏法。

一天一月或一年
What If a Day, a Month, or a Year

佚 名
Anonymous
16th century

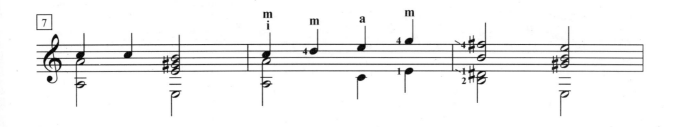
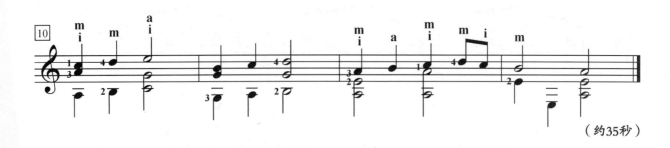

（约35秒）

* 必考点：此处两个 A 音必须保留两拍。

演奏提示：

很多二分音符的低音要注意保持住时值，左指不要随意放掉。

圆 舞 曲
Waltz

卡鲁里
Ferdinando Carulli
（1770—1841）

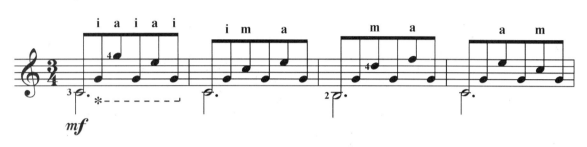
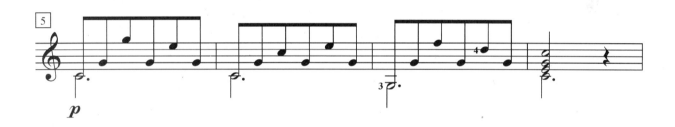

D.C. al Fine

* 必考点：除了伴奏声部 3 个 G 音不需要弹得过响外，a 指弹的两个音需要略微加强，以突出该旋律。

演奏提示：

低音声部采用 p 指靠弦奏法，每小节第 3 和第 5 个音是旋律，可使用 a 指靠弦奏法，也可不使用靠弦奏法，但需要略微加点力度，把旋律勾勒出来。第 2、4、6 个音为伴奏，不能太响。

古典吉他考级
第 3 级

恭喜你顺利通过第2级的考试
新的学习开始啦

e小调行板
Andante in E Minor

阿瓜多
Dionisio Aguado
（1784—1849）

Fine
（约45秒）

D.C. al Fine

* 必考点：附点节奏必须准确。

演奏提示：

高音声部为带有附点的旋律，注意时值准确。

A3—2

什么是一天
What Is a Day

罗赛特尔
Philip Rosseter
（ca 1567—1623）

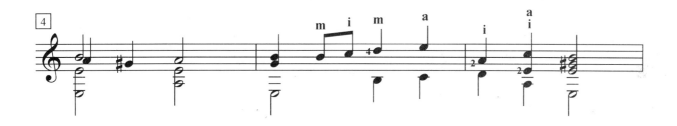

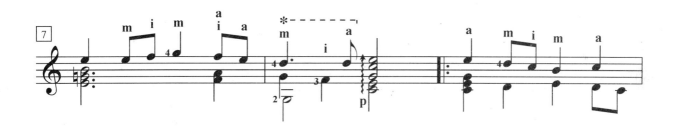

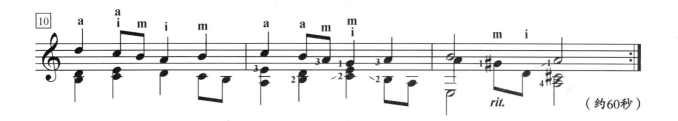

（约60秒）

* 必考点：左手2、3、4指必须到位并保留。

演奏提示：

简单的复调音乐，需注意两个声部的清晰度。

音画第 24 首
Klangbild 24

多梅尼科尼
Carlo Domeniconi
（b.1947）

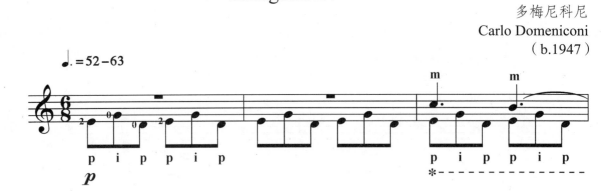
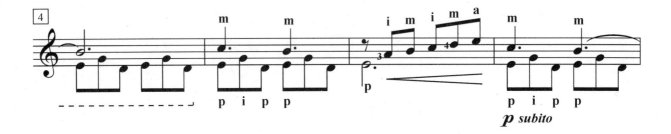
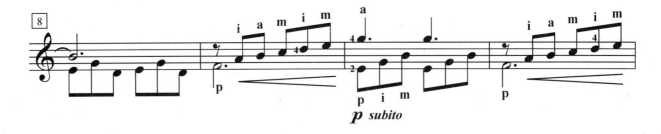
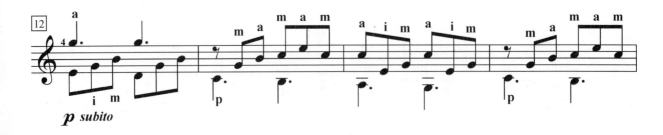
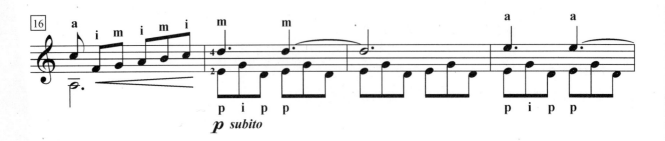

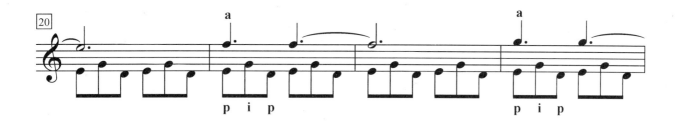

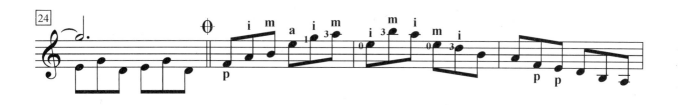

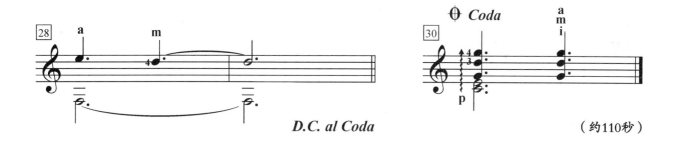

* 必考点：符干向上的旋律声部必须浮在伴奏音型上，伴奏音型不得被干扰。

演奏提示：

开头两小节为固定伴奏音型，可以略微强调一下 p、i、p 中的 p，后面的旋律应清晰地浮在它的上面。

B3—1

第 13 号抒情练习曲
Lyrical Study No.13

杰克曼
Richard Miles Jackman
（b.1950）

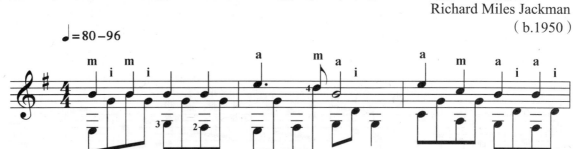

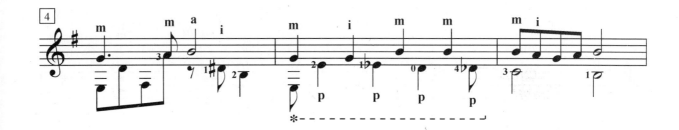

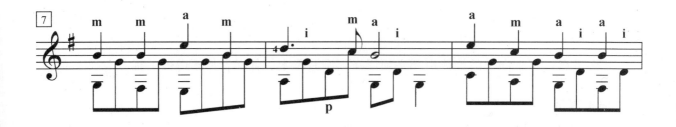

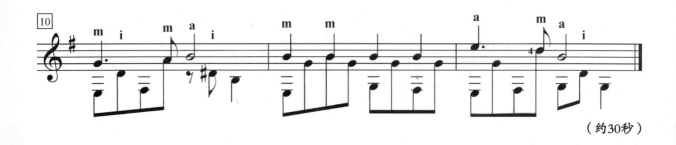

（约30秒）

* 必考点：p、i、m 交替弹奏，使各音保持连贯。

演奏提示：

流动的低音并不好弹，注意连贯。

B3—2

加亚尔德
Gaillarde

莫 雷
Guillaume Morlaye
(*fl.ca* 1510—1558)
arr. Jeffrey McFadden

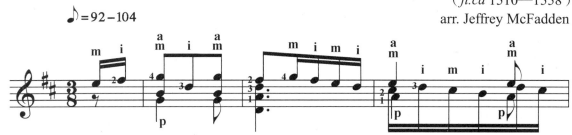

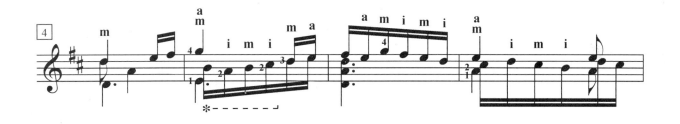

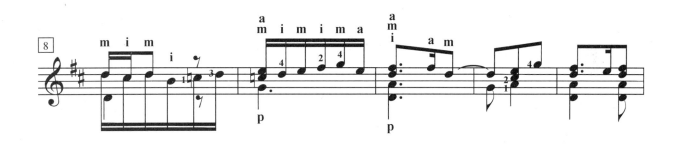

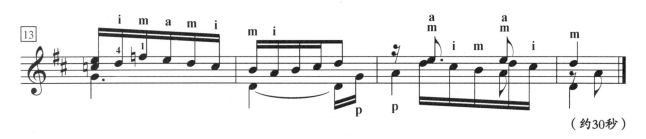

（约30秒）

*必考点：左手1、4指需要保留。

演奏提示：

内声部在进行的时候不要影响外声部的延长，左手指应该尽可能地垂直按弦。

秋天的纪念
Souvenir d'automne

依安那瑞利
Simone Iannarelli
(b.1970)

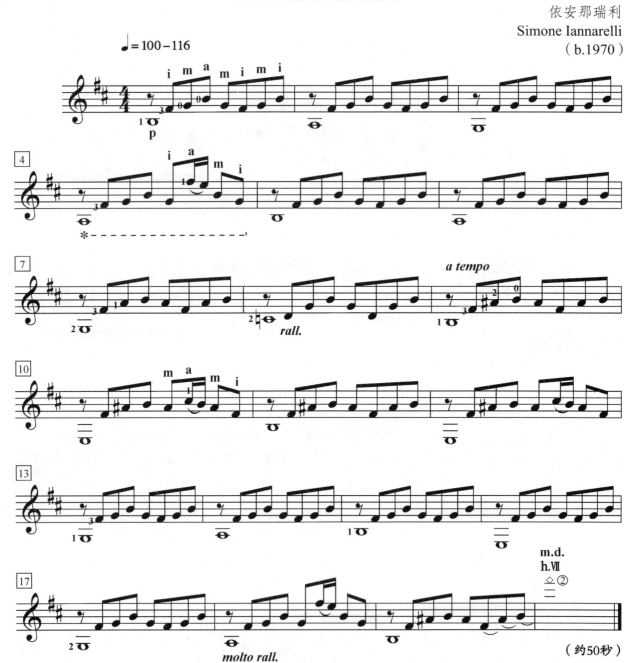

* 必考点：各音保持延长，圆滑音清楚。

演奏提示：

除了第 8 小节外，所有的五线谱一间的 #Fa 都要保留在弦上，并且不得影响相邻的琴弦发音。左手圆滑音勾弦的时候要控制好力度，空弦不要太轻或太响。最后一个是人工泛音，用右手 i 指抵在②弦七品处，a 指弹奏泛音。

LEVEL TEST

古典吉他考级

第 4 级

恭喜你顺利通过第3级的考试
新的学习开始啦

小 溪
Ruscello

多梅尼科尼
Carlo Domeniconi
(b.1947)

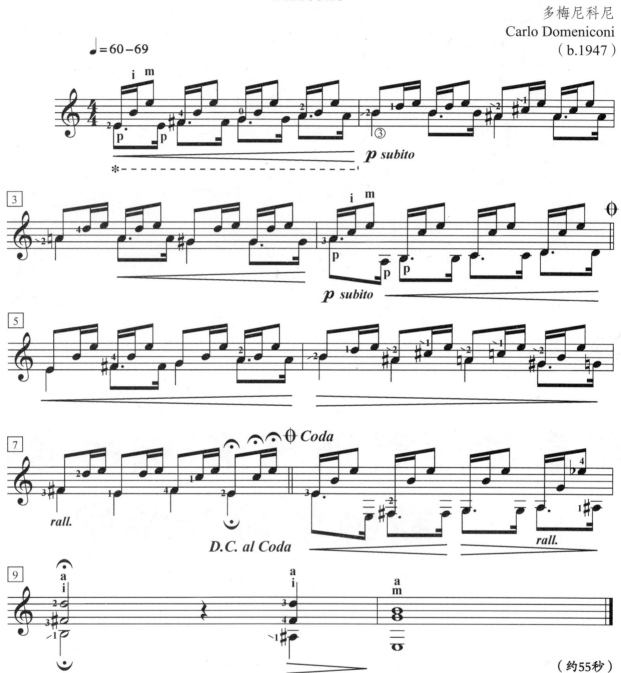

* 必考点：低声部附点节奏必须清楚、准确。

演奏提示：

旋律在低音声部，用 p 指弹奏，掌握好附点节奏，控制好力度，把渐强和渐弱表达出来。倒数第 2 小节应变换指法。

A4—2

西班牙舞蹈 (a)
Españoleta

桑 斯
Gaspar Sanz
(*fl.ca* 1650—1710)

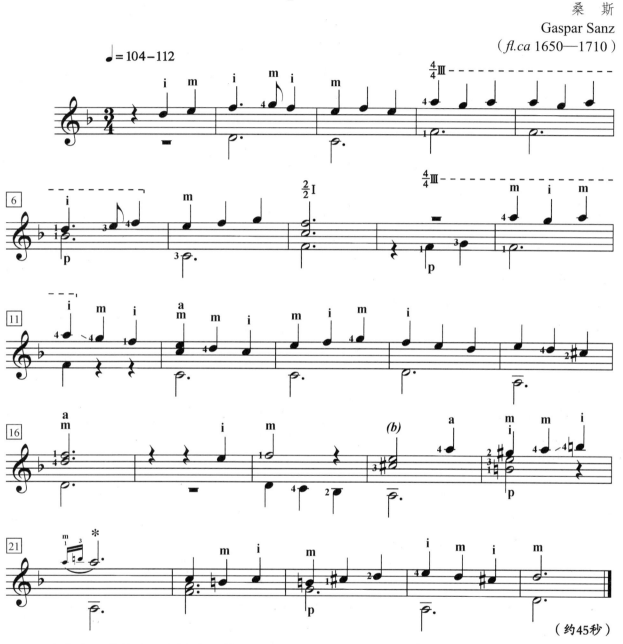

（约45秒）

* 必考点：装饰音必须清晰可辨。

演奏提示：

第19小节也可以采用下面 (b) 标注的原始的弹法，但指法安排难度增加不少。第21小节的装饰音却不可省略。

(a) 一种起源于16世纪末意大利的古老舞蹈。

(b) original:

A4—3

短 暂
Volatility

麦克法顿
Jeffrey McFadden
(b. 1963)

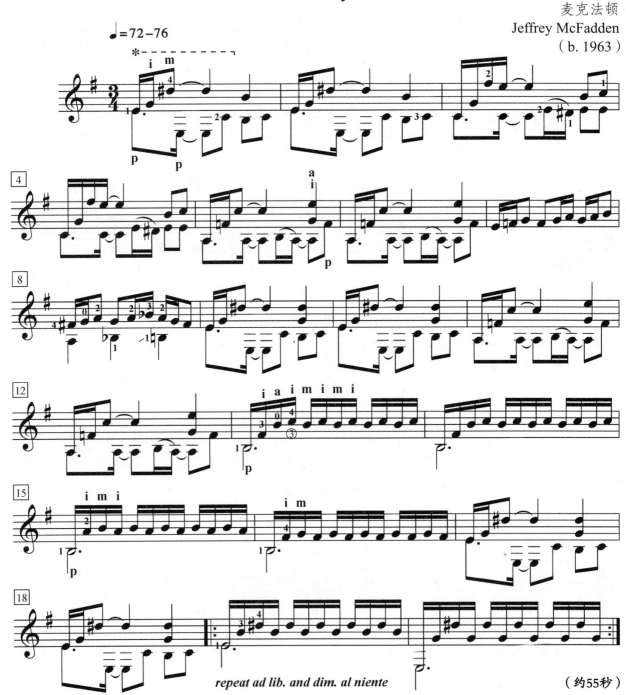

repeat ad lib. and dim. al niente　　（约55秒）

＊必考点：1、4指保留指，并注意节奏准确。

演奏提示：

连音线的使用使节奏难度有所增加，需在节拍器帮助下好好练习。第19—20小节不断反复，并且渐弱直至听不见。

B4—1

小快板第 60 号之七
Allegretto Op.60, No.7

索 尔
Fernando Sor
(1778—1839)

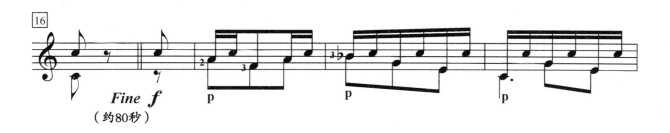
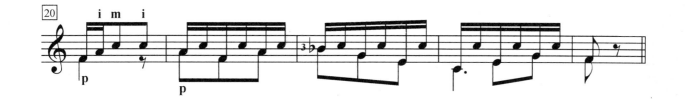

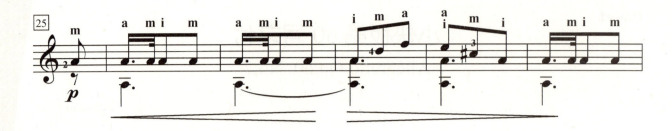

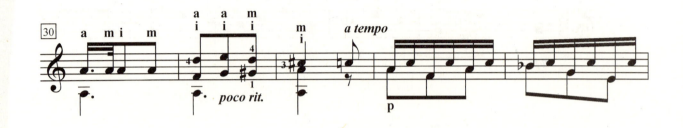

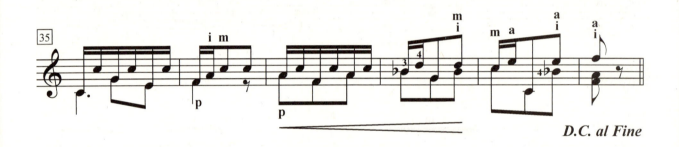

*必考点：在2指保留的情况下装饰音清晰可辨。

演奏提示：

每八小节为一段。演奏第二段要注意，内声部在进行时不要影响第①和第③弦外声部的延续音。第三段和第五段用 p 指弹奏低声部，i、m 交替弹奏伴奏声部。第四段的附点节奏要清楚。

B4—2

小步舞曲
Minuet

巴　赫
Johann Sebastian Bach
（1685—1750）
arr. Norbert Kraft

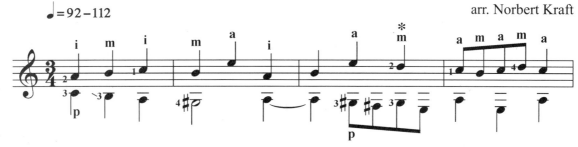

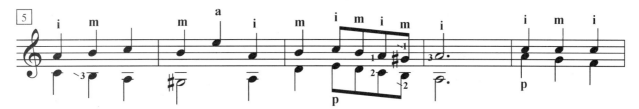

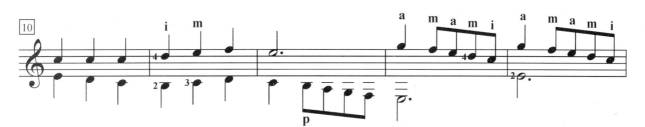

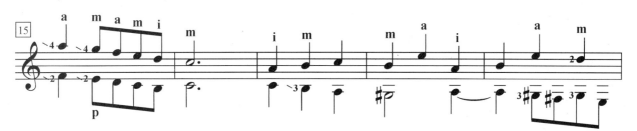

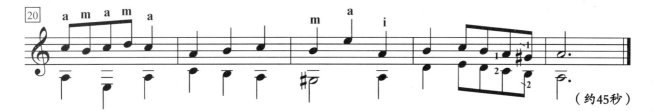

（约45秒）

* 必考点：2指保留指，不能和3指同时放开。

演奏提示：

高声部和低声部各自独立进行，要明显地听到两个旋律。

香水石头
Un parfum qui berce

菲利斯
Bernard Piris
(b. 1951)

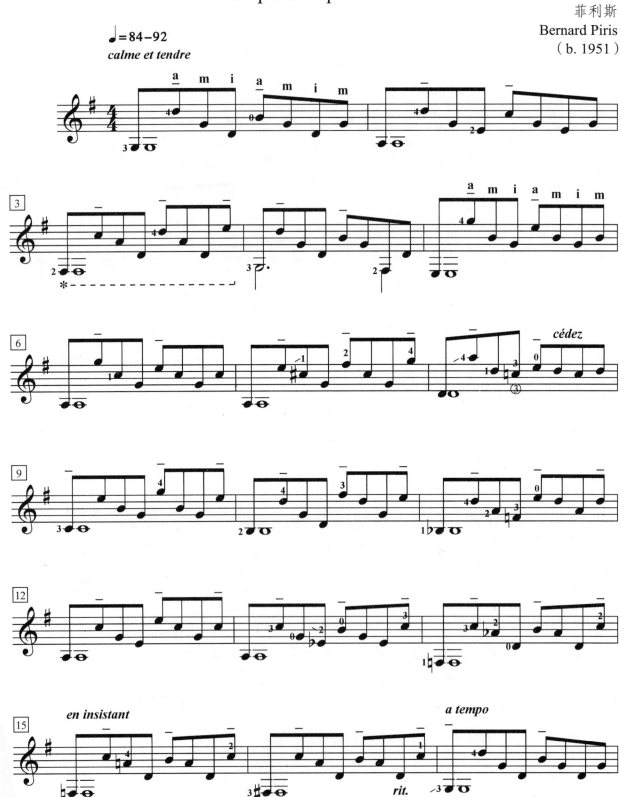

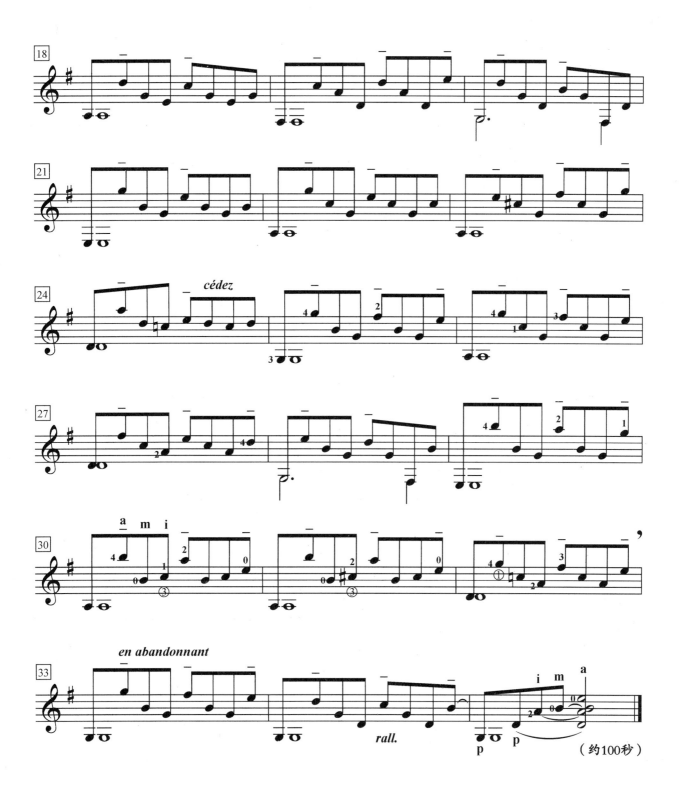

* 必考点：带有保持音记号的音必须着重加强，并使之连贯成旋律。

演奏提示：

有保持音记号的音要突出并且连贯，因为这是旋律线条。低音要持久延长满4拍，左手指不要提前放掉，同时右手指也不要碰到这些低音。第16小节注意渐慢，第17小节恢复原速。

LEVEL TEST

古典吉他考级
第 5 级

恭喜你顺利通过第4级的考试
新的学习开始啦

A5—1

小广板第50号之十七
Larghetto Op.50, No.17

朱利亚尼
Mauro Giuliani
(1781—1829)

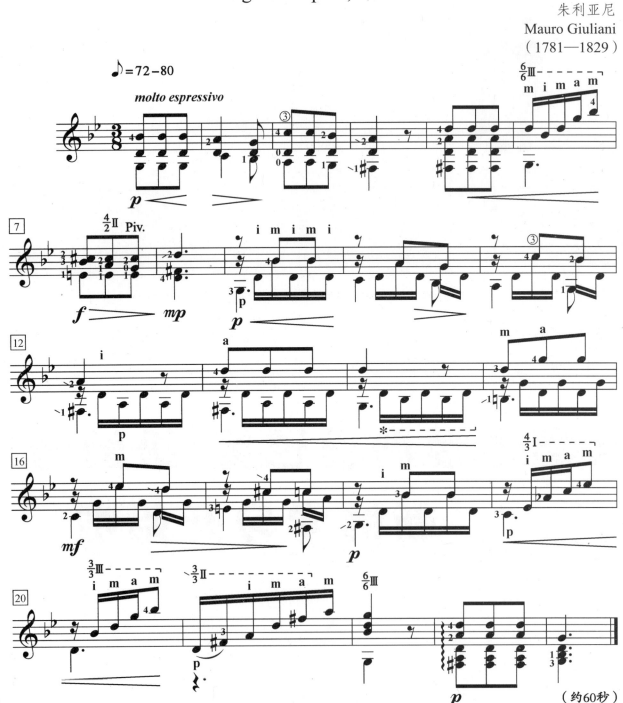

*必考点：空弦D音不能被碰瘪。

演奏提示：

G小调在吉他作品中不多见，要多注意两个降记号，不要弹错。全曲速度较慢，要有表情。柱式和弦不要硬邦邦的，触弦要柔和。分解和弦容易碰到邻弦，影响发音，要当心才好。全曲还要注意强弱的起伏。

鲁特组曲之二：加伏特
Suite for Lute II: Gavotte

耶利内克
Ivan Jelinek
（1683—1759）
transc. Vladimir Mikulka

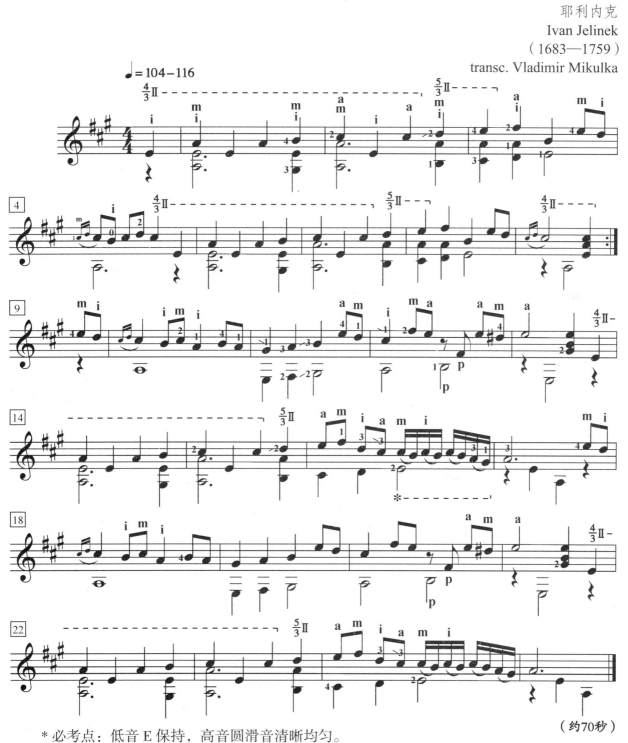

（约70秒）

* 必考点：低音 E 保持，高音圆滑音清晰均匀。

演奏提示：

两处十六分音符都是圆滑音弹法，要弹得轻快流畅。全曲速度以这两处的速度为准，起始不要贪图快，以免弹到这里时来不及。

肖 罗
Choros

赛门扎特
Domingo Semenzato
（1908—1993）

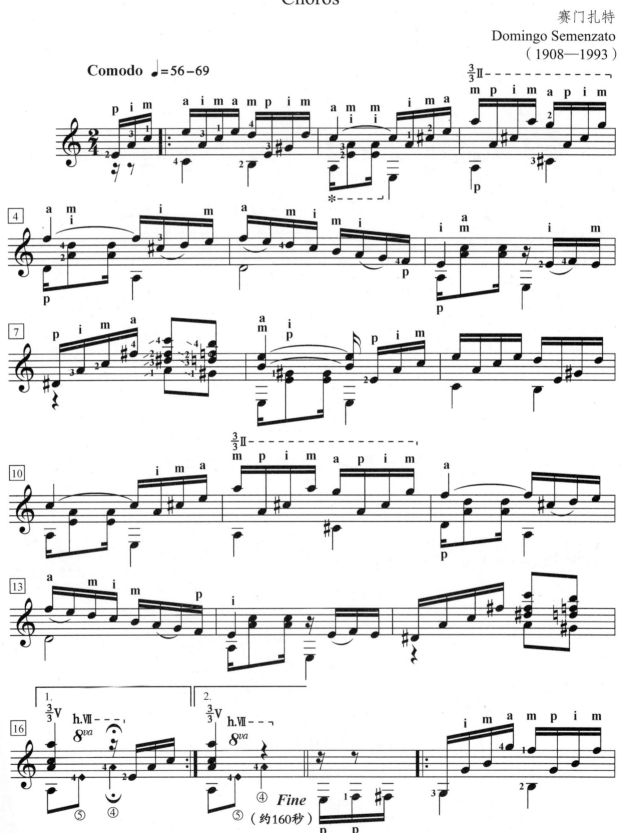

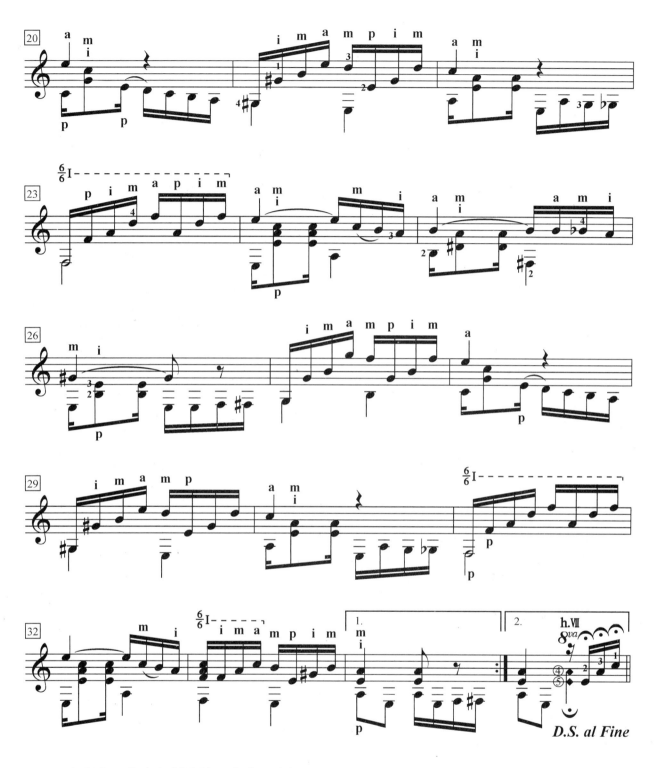

*必考点：节奏必须清楚、准确、流畅。

演奏提示：

全曲速度较快，要做到全曲没有破音也不太容易，因此要在按弦的准确性和稳定性上下功夫。第 7 小节的音看起来好像很吓人，但其实指法的形状一样，上下移来移去即可。第 16—17 小节的泛音是自然泛音，在第七品，4 指虚按在弦上。

练习曲第 8 号
Exercise 8

阿瓜多
Dionisio Aguado
（1784—1849）

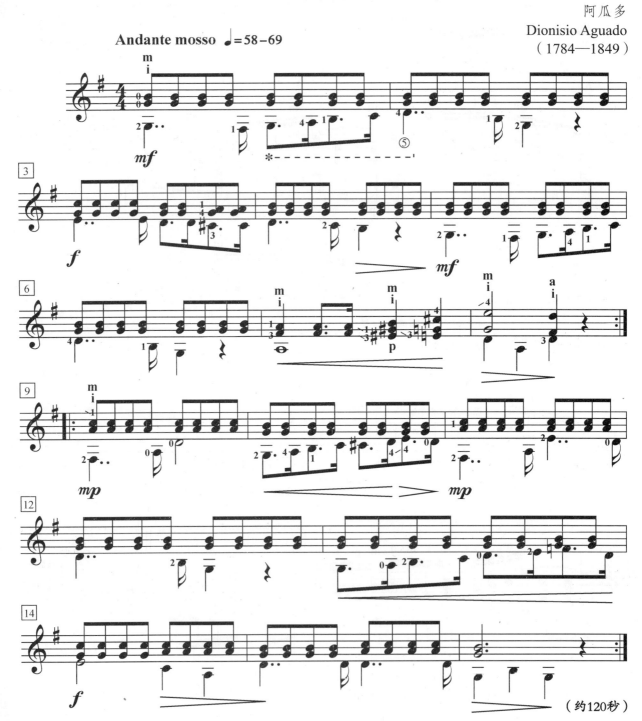

（约120秒）

* 必考点：低音旋律节奏准确，高音伴奏稳定持续。

演奏提示：

　　上声部为稳定平均的伴奏音，下声部为旋律。复附点其实不用管它，只要处理好十六分音符就可以了，它与上声部的音正好形成平分的关系，即把上声部的八分音符看成两个十六分音符，下声部的十六分音符正好对着上面的后一个十六分音符。

B5—2

第8号帕提塔之三：加伏特
Partita VIII III：Gavotte

布来赛奈罗
Giuseppe Antonio Brescianello
(ca 1690—1758)

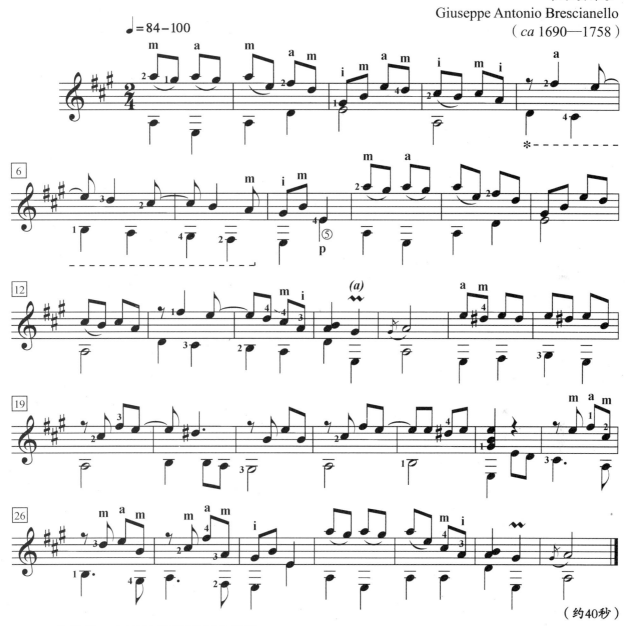

(约40秒)

*必考点：左手各指必须交叉保留。

演奏提示：

第5—7小节上下声部需要各自连贯，左指使用交错保留指，第15小节的波音需弹成下面标注的弹法。

圆舞曲第 8 号之二
Waltz Op.8, No.2

索 尔
Fernando Sor
（1778—1839）

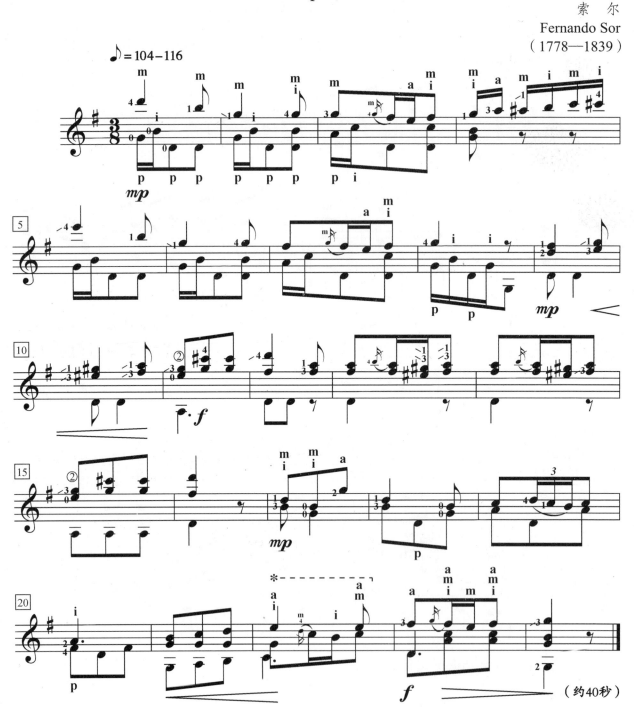

*必考点：低音 C 保留三拍，同时倚音清晰。

演奏提示：

第 11 小节第一拍的 G 要按在②弦，E 用空弦。全曲有很多倚音，要轻快，并且清晰。第 17 小节 1 指在第七品，3 指在第九品，2 指在第八品。弹第 18 小节第二拍的空弦 D 的时候，第一拍 1 指的 D 不要放掉。

古典吉他考级
第 6 级

恭喜你顺利通过第5级的考试
新的学习开始啦

A6—1

行板：作品第 44 号之十五
Andante Op.44, No.15

索 尔
Fernando Sor
(1778—1839)

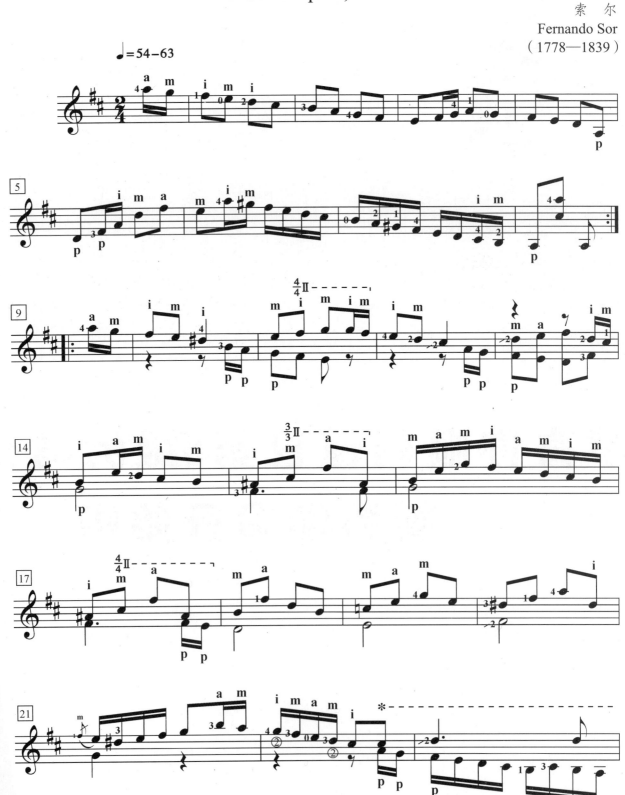

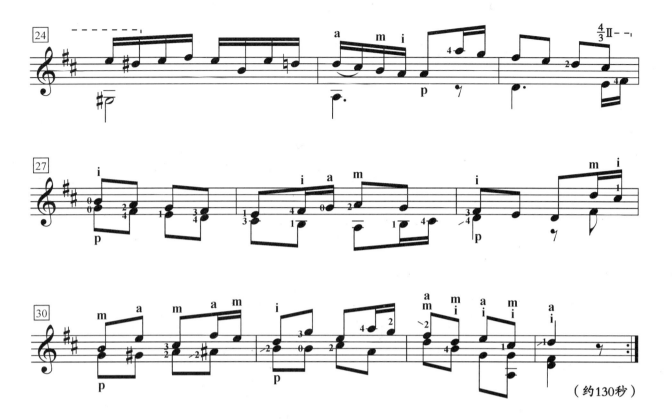

（约130秒）

*必考点：两声部必须旋律清楚，节奏准确。

演奏提示：

第 21 小节起需要注意上下声部的清晰，可放慢速度，待练熟后再慢慢提至正常速度。第 27 小节起注意左手指法的腾挪。

鲁特组曲 BWV996 之五：布列舞曲
Lute Suite BWV996 Ⅴ: Bourrée

巴 赫
Johann Sebastian Bach
（1685—1750）

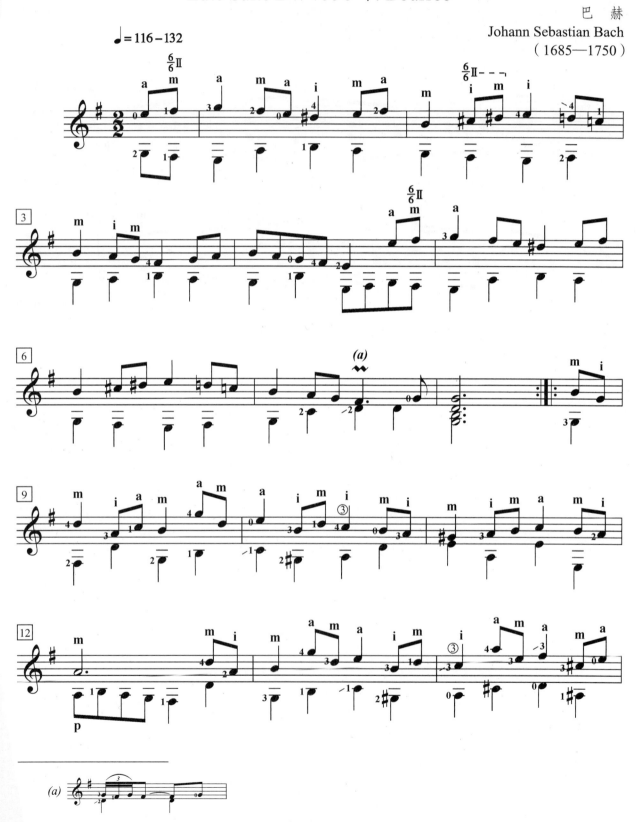

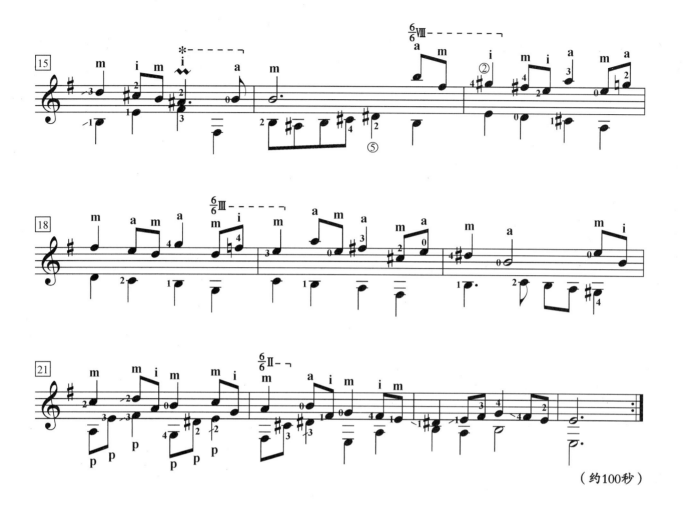

(约100秒)

* 必考点：波音清晰。

演奏提示：

全曲需要左手指不停地腾挪移动，因此指法的合理性非常重要。第 7 小节低音第四拍的 D 不要用空弦，继续用 2 指按在 ⑤ 弦五品上，上面波音的弹法可按照 (a) 标注的弹奏。第 15 小节的波音用 4 指来打，要注意清晰度和力度。

米 隆 加
La ligamos

赛门扎特
Claudio Camisassa
(b. 1957)

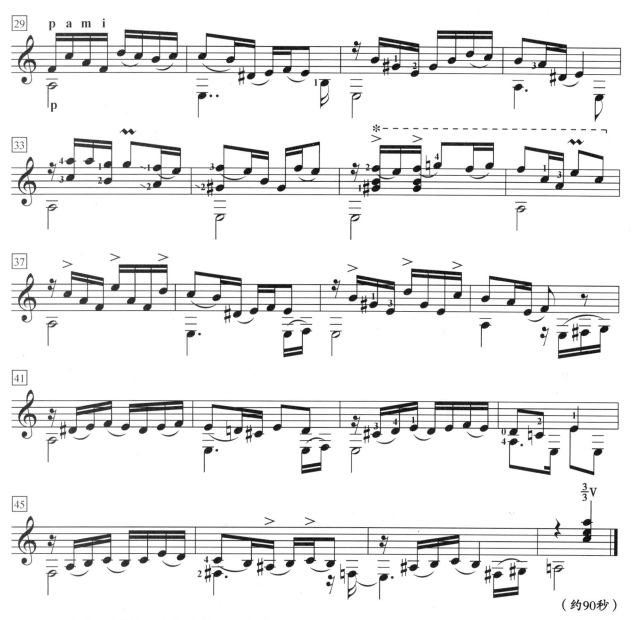

（约90秒）

* 必考点：圆滑音响亮清楚，波音清晰，节奏准确。

演奏提示：

米隆加（西班牙文 Milonga），是一个音乐及舞蹈术语，指的是南美洲，尤其是阿根廷、巴西、乌拉圭一带的一种风格近似于探戈的流行舞曲的音乐形式。

以 $\frac{2}{4}$ 拍为例，如果将每小节的四分音符划分为八个十六分音符的话，普通的 $\frac{2}{4}$ 拍的重音只有两个，分别在第一个和第五个：**1** 2 3 4 **5** 6 7 8（粗体为重音）；而米隆加的重音则较为多样化：**1** 2 3 **4** 5 **6** 7 8 或 **1** 2 **3** 4 5 **6** 7 8。

所以本曲需要将第 1、2、4、6、8、9、10、13、14、16、17、18、22—23 等小节抽出来单独加以训练，仔细体会其中节奏重音的变化。

第 16 节和第 40 小节最后一个音 G 也可以弹成 #G。

B6—1

拉普拉塔河组曲第 1 号之一：前奏曲
Suite del Plata No.1　I: Preludio

普霍尔
Maximo Diego Pujol
（b. 1957）

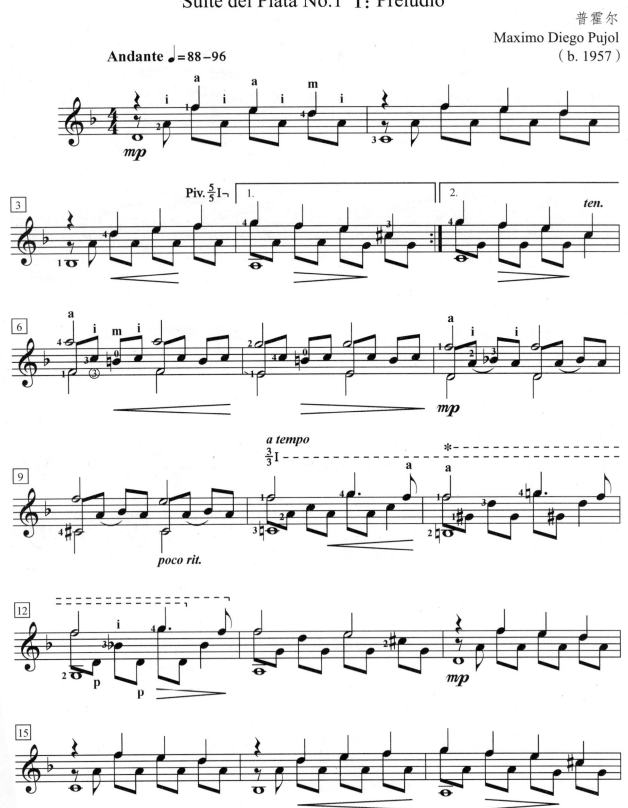

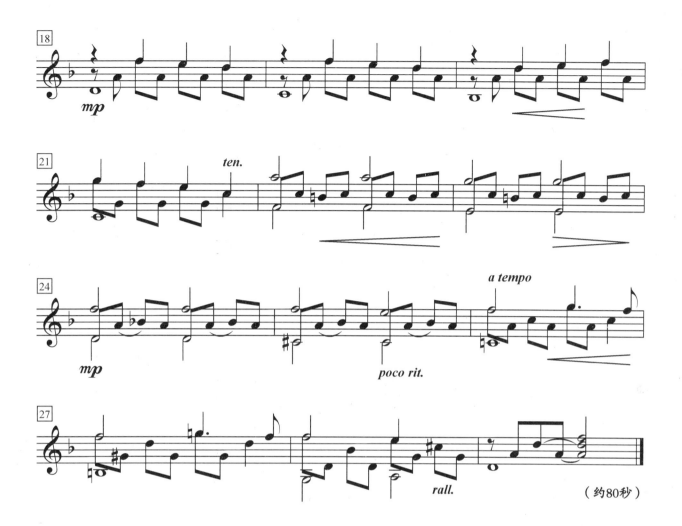

（约80秒）

*必考点：高音声部和低音声部的长音均需保留指，中音声部不得出现杂音。

演奏提示：

拉普拉塔河是南美洲第二大河流，全长4700公里，位于南美洲乌拉圭和阿根廷之间。在西班牙语中"拉普拉塔"是"银子"的意思。

本曲是组曲中的第一首，意境宁静优美。需要展现演奏者良好的左手按弦能力和右手控制音色的能力。

第7小节对手小的人来说，需要调整手的部位，使它位于第二品和第四品之间，并且使4指能够按到③弦的C。

第10—12小节，1指只需横按①②③弦即可，以免影响第12小节的空弦音D。

虽然右手的节奏并不复杂，但如果没有出色的音色控制能力，全曲将索然无味。

鲁特组曲第 4 号之一：前奏曲
Lute Suite No.4 Ⅰ: Prelude

魏 斯
Silvius Leopold Weiss
（1686—1750）

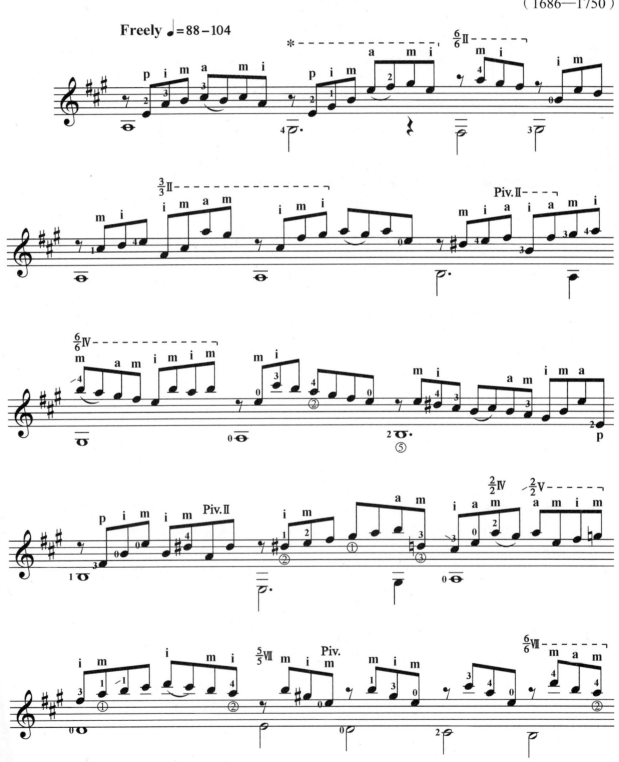

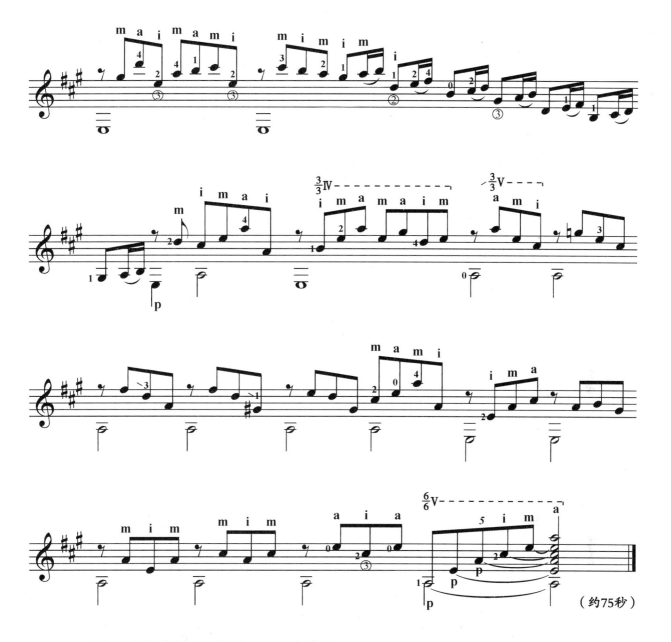

(约75秒)

*必考点：低音声部尽量保持，圆滑音清晰。

演奏提示：

如果说巴赫使巴洛克音乐不朽，那么与他同时期的作曲家魏斯则使鲁特琴音乐至今仍焕发着光彩。演绎魏斯的鲁特琴音乐作品需要静下心来慢慢地品味它的内涵，并把它表达出来。

本曲速度比较自由，要按乐句安排好强弱起伏和音色变化。

在橄榄树林
In the Olive Grove

卡尔斯
Brian Katz
（b. 1955）

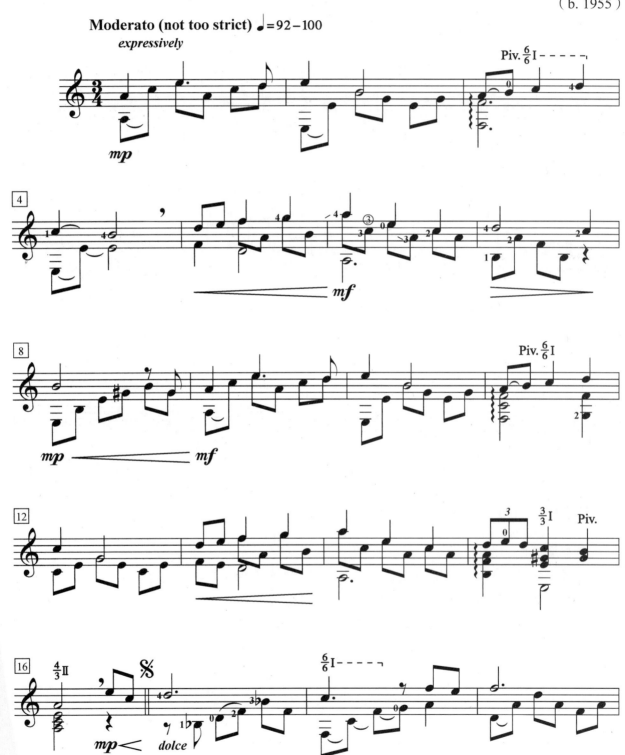

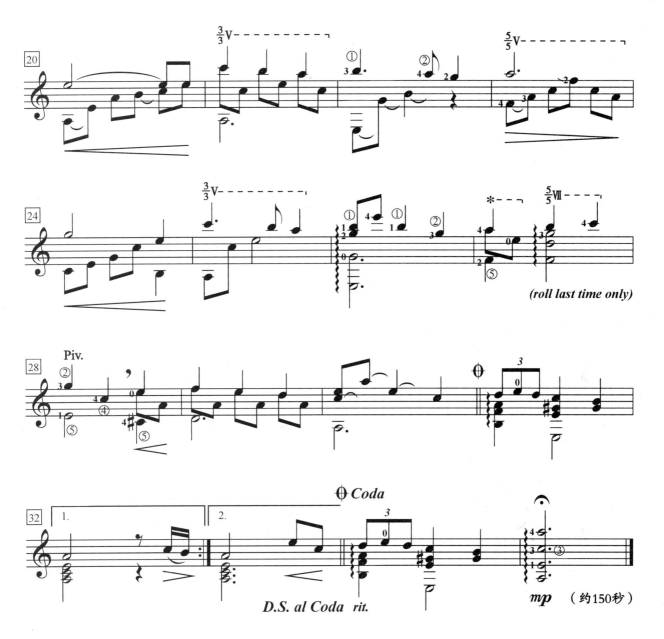

* 必考点：旋律 A 保留一拍，并且不得影响空弦 E 的发音。

演奏提示：

　　流行音乐风格，基本上为每四小节一句，第二段转为弱起。乐曲旋律线条看起来很清楚，但表达起来并不容易。例如第 22—24 小节，前面第 22 小节中的旋律 A—G 放在②弦上，一是为了音色，二是为了第 23 小节的指法安排，使得旋律容易连贯。但第 23—24 小节没有办法，只能使用扎实的换把硬功夫。

LEVEL TEST

古典吉他考级
第 7 级

恭喜你顺利通过第6级的考试
新的学习开始啦

小 行 板
Andantino

梅尔兹
Johann Kaspar Mertz
(1800—1856)

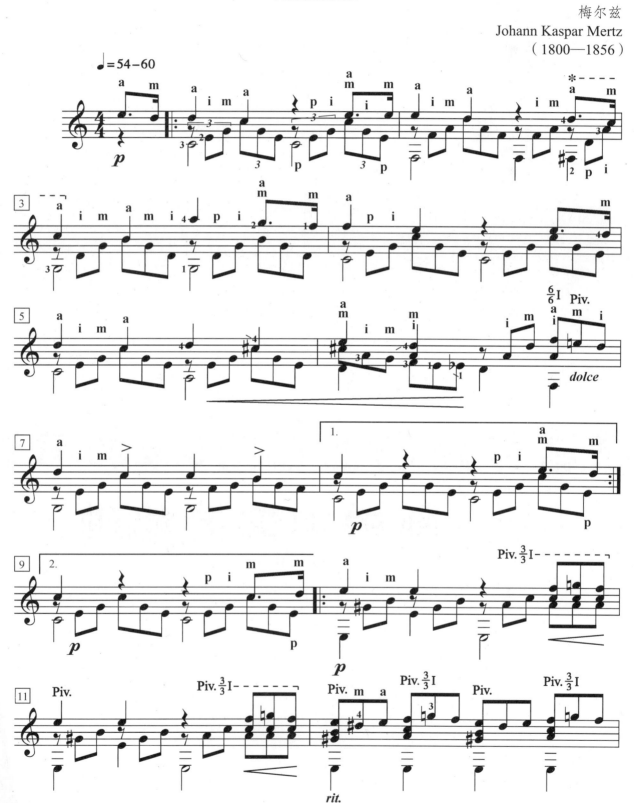

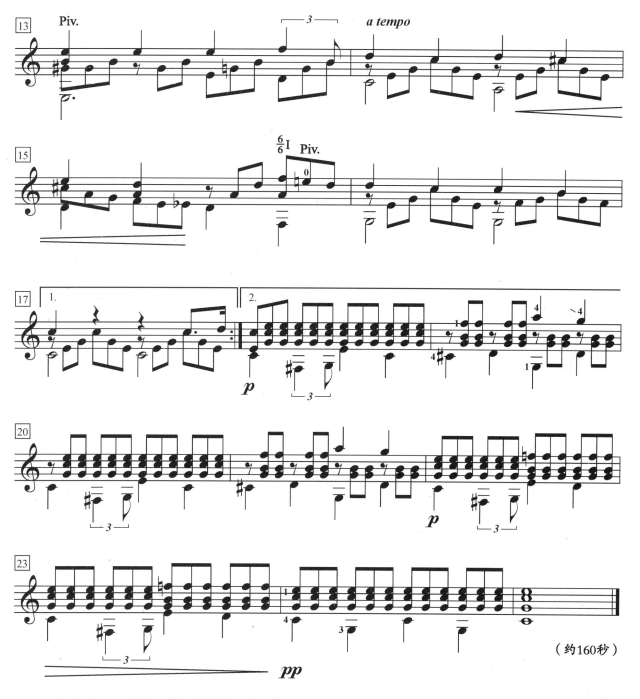

*必考点：三连音和附点节奏准确，和弦转换流畅。

演奏提示：

本曲中出现了三连音对八分附点＋十六分音符，虽然音乐表达不需要这么刻板，但弄清楚它们之间的关系还是有好处的，实际上这就是三对四的问题。

第6小节第四拍需要采用支点横按法。

她能原谅我的过错吗
Can She Excuse

道 兰
John Dowland
(1563—1626)
arr. Jeffrey McFadden

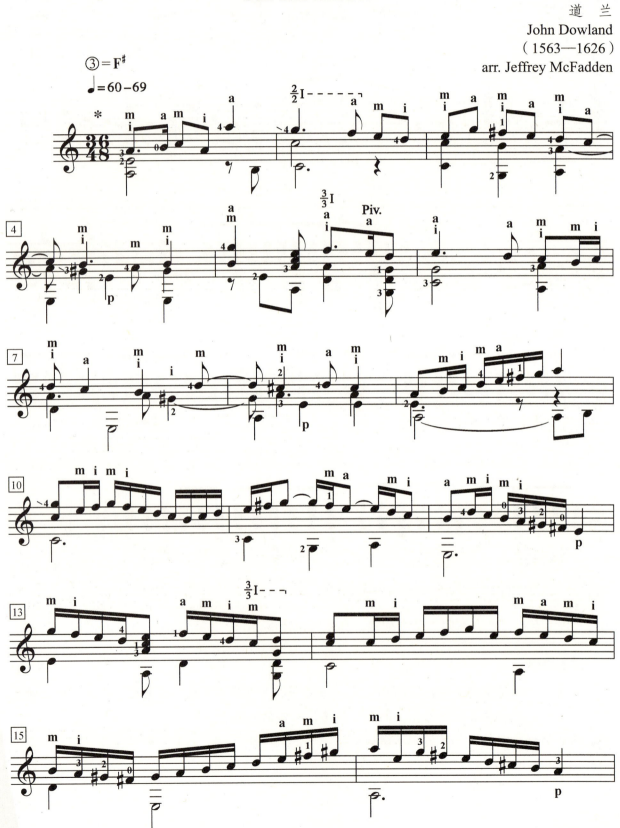

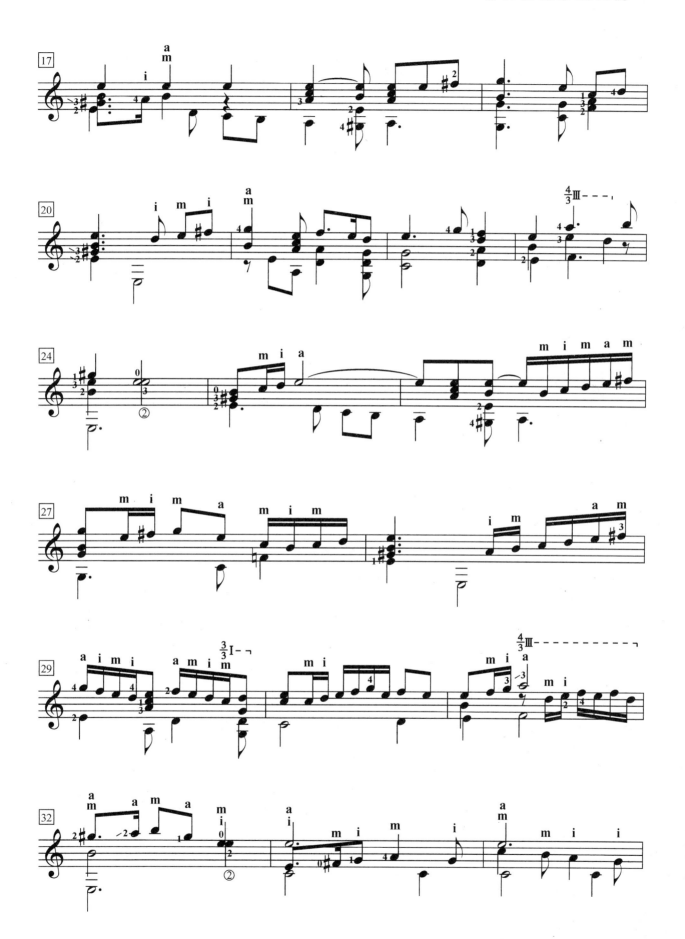

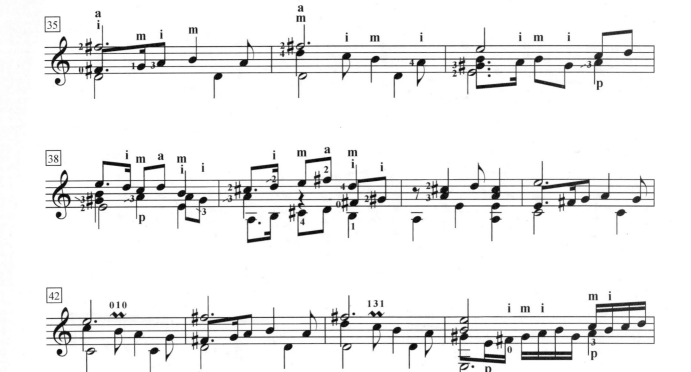

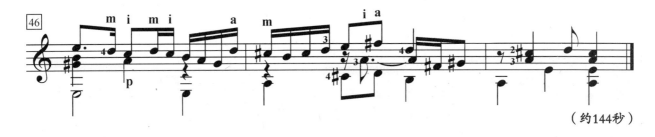

（约144秒）

*必考点：全曲变换拍子的节拍重音不能搞错。

演奏提示：

道兰是17世纪鲁特琴艺术家，他的作品可以用"优美而悲伤"来形容，本曲也不例外。带有些许忧郁味道的不仅仅是道兰的音乐，在伊丽莎白女王所统治的英格兰，忧郁的音乐是当时的共同特征，只不过道兰是那个时代这种音乐的典型代表。

弹奏本曲一要注意把③弦调成 $^\sharp F$，二要注意这首乐曲的拍子是变换拍子的。到底是 $\frac{3}{4}$ 拍还是 $\frac{6}{8}$ 拍，可以通过音值组合法来观察。例如本曲第1—3小节是 $\frac{3}{4}$ 拍的，第5小节是 $\frac{6}{8}$ 拍的。打拍子的时候可采用 $\frac{3}{4}$ 拍打"大拍"，即四分音符为一拍； $\frac{6}{8}$ 拍打"小拍"，即八分音符为一拍。需要注意的是， $\frac{3}{4}$ 拍和 $\frac{6}{8}$ 拍相互变换的时候，节拍重音会发生变化。

悲伤的波萨
Bossa triste

多梅尼科尼
Carlo Domeniconi
(b. 1947)

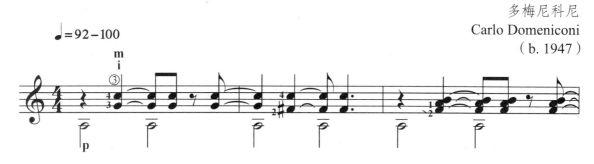
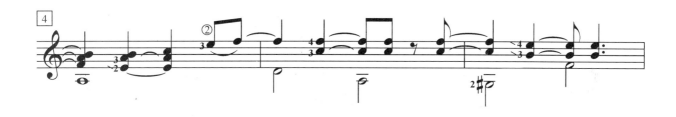
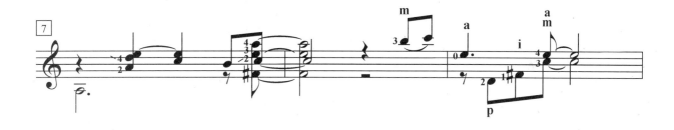
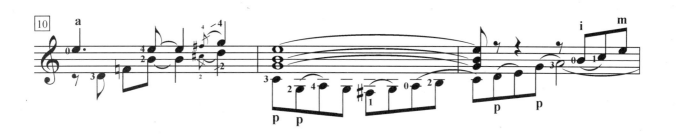
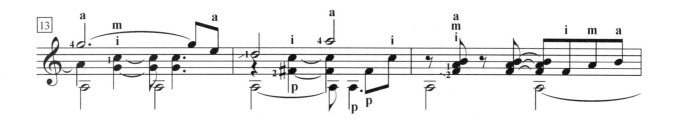

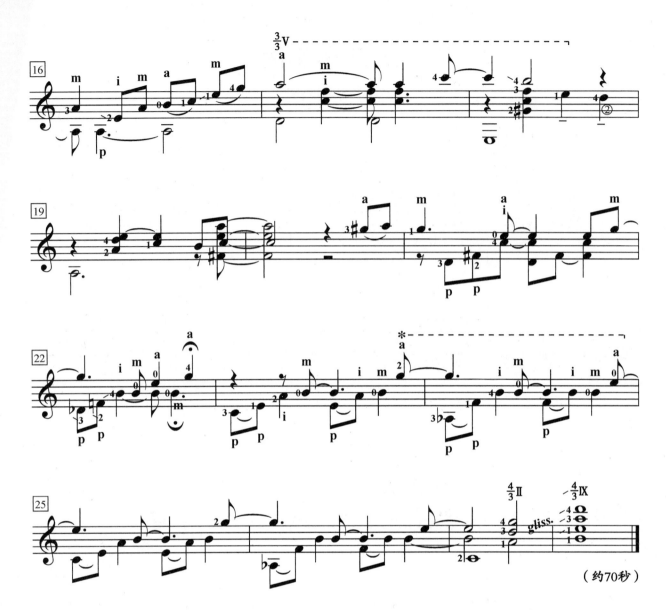

(约70秒)

*必考点：本小节各音保留，分解和弦发音流畅。

演奏提示：

波萨诺瓦（Bossa Nova）在南美风格的音乐中非常常见。Bossa 源于巴西俚语，意思是不受拘束、精明聪慧、才华出众。Nova 则是葡萄牙语，是创新的意思。合起来就可以解释为无拘无束的、极富创意的新音乐。它将巴西传统民间音乐和美国冷爵士融合在一起，秉承了南美音乐的热情奔放和爵士乐的优雅。

乐曲的开头三小节是典型的波萨诺瓦节奏型。

第 21 小节最后一个音 G 用 1 指按在①弦三品，到了第 22 小节虽然有点别扭，但这里是最合理的。

练习曲：作品第 6 号之一
Study: Op.6, No.1

索 尔
Fernando Sor
(1778—1839)

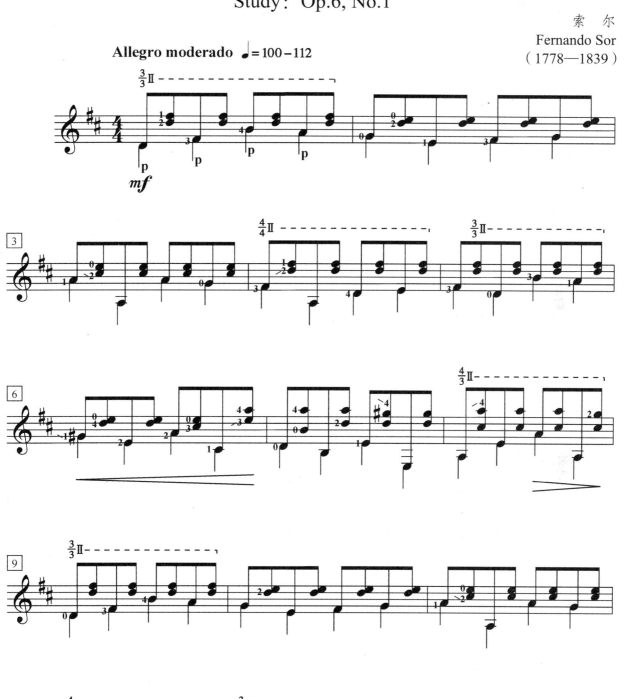

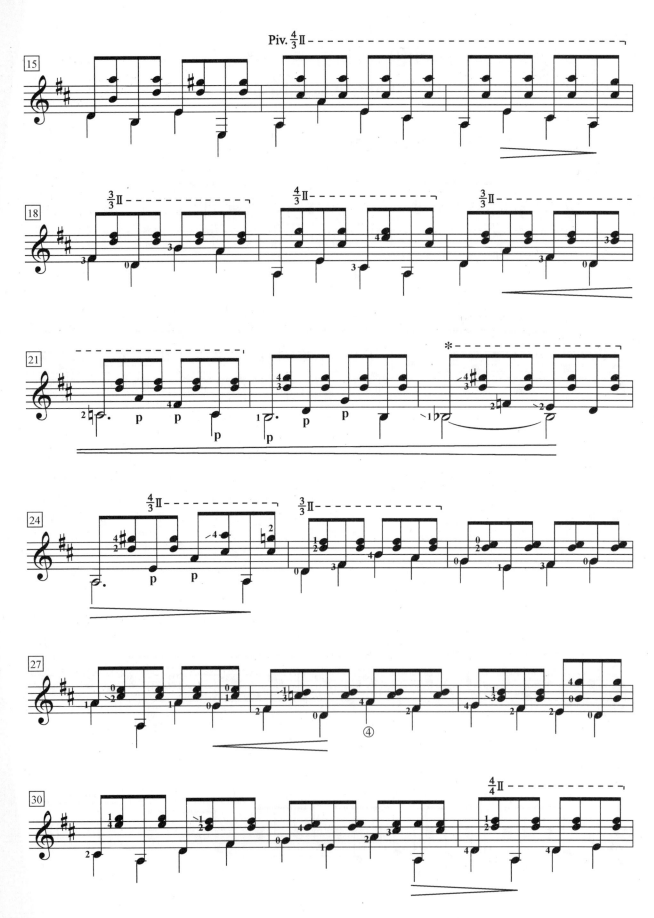

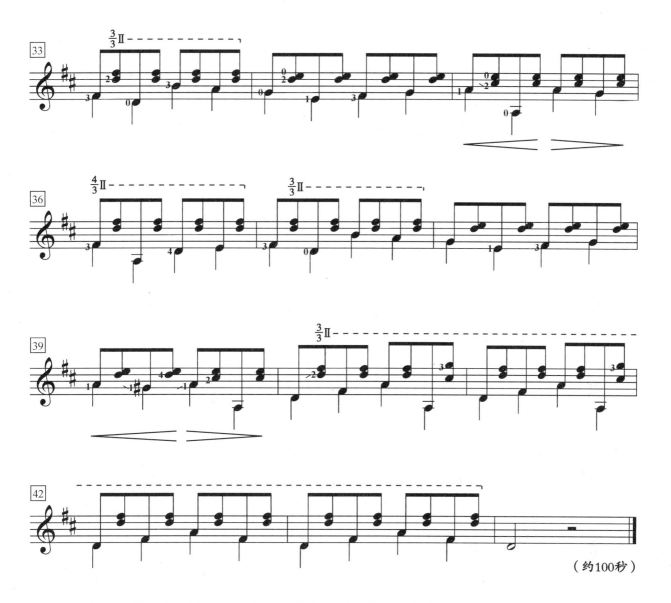

(约100秒)

*必考点：低音声部绵长，中音声部旋律连贯，高音声部伴奏持续。

演奏提示：

索尔是古典时期的吉他演奏家、作曲家，平生写了许多吉他作品。索尔的作品第 6 号共有 12 首乐曲，本曲是其中第一首，属于比较明显的技术性练习曲，主要为横按、扩指。特别是第 23 小节，在 1、3、4 指都被固定的情况下，2 指还要进行充分的移动。

大提琴组曲第1号 BWV1007 之小步舞曲 1
Suite for Solo Cello No.1 BWV1007 Menuet I

巴 赫
Johann Sebastian Bach
(1685—1750)
arr. Jeffrey McFadden

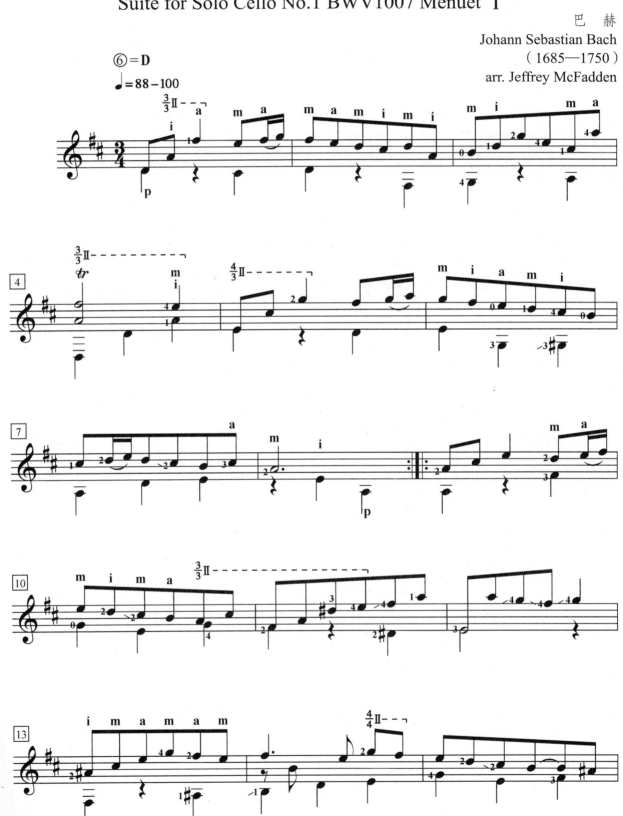

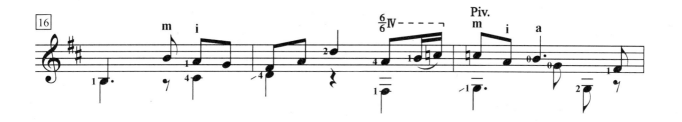

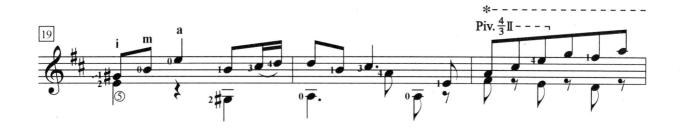

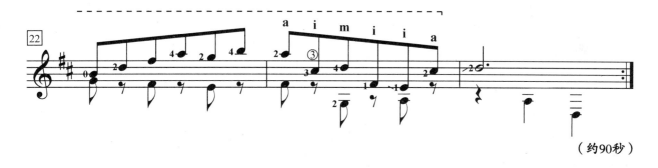

（约90秒）

*必考点：高音声部连贯，低音声部略带消音。

演奏提示：

巴赫是巴洛克时期的音乐巨匠，被誉为"近代音乐之父"。他的不少作品都被改编为吉他曲演奏，本曲改编自大提琴组曲 BWV1007，充满优雅的美感。

第 4 小节第二拍的空弦音 D 应该在颤音的时候弹，而不要等颤音完了再弹。第 21—23 小节的低音可用 p 指略带消音。

B7—3

温柔的圆舞曲
Gentle Waltz

卡尔斯
Brian Katz
(b. 1955)

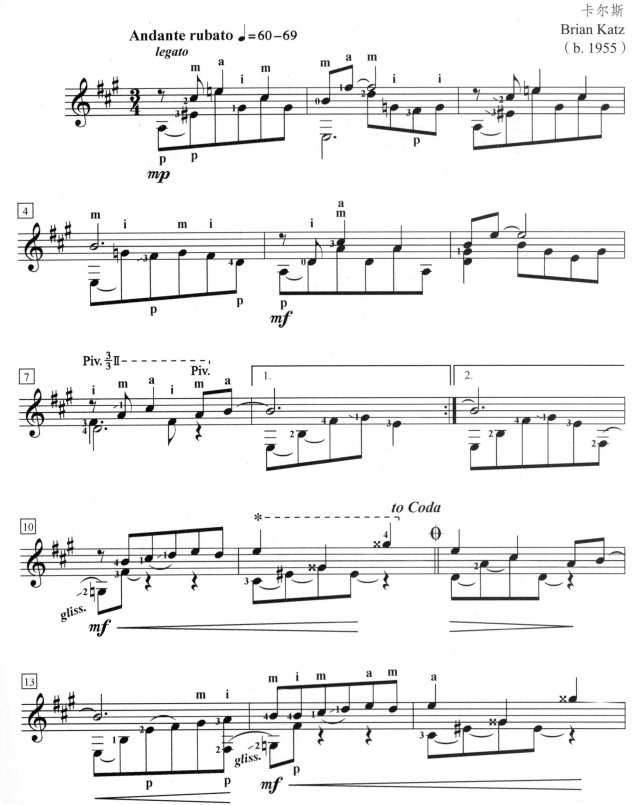

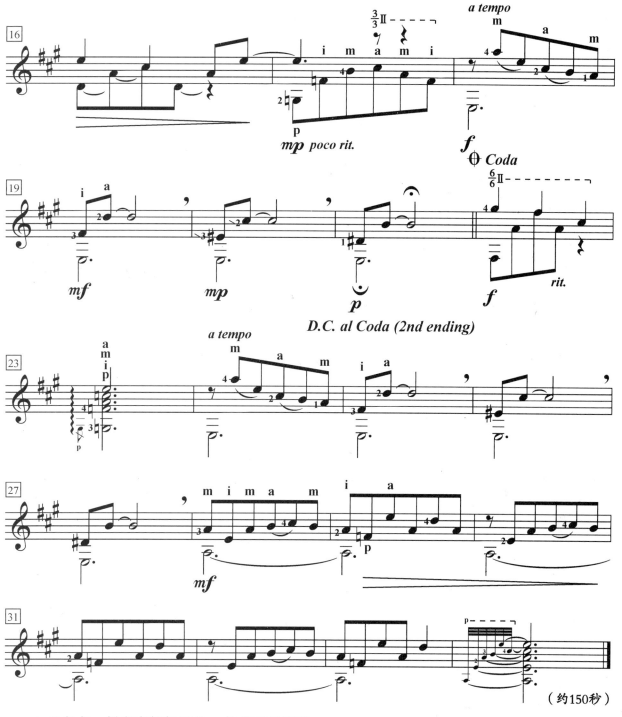

*必考点：低音声部保留指，各音不得瘪掉。

演奏提示：

这是一首现代流行风格的乐曲，很多音看似是八分音符，但都需要把音保持住。有些地方又特别容易把音碰瘪，需要十分注意。

第23小节用p指先弹低音G，然后再跳过⑤弦，用p、i、m、a弹琶音。

最后小节是第34小节，先用p指从低到高弹琶音AEABE，然后再用左手4指敲出②弦上的♯C。

LEVEL TEST

古典吉他考级
第 8 级

恭喜你顺利通过第7级的考试
新的学习开始啦

A8—1

小行板：作品第 6 号之八
Andantino：Op.6, No.8

索 尔
Fernando Sor
（1778—1839）

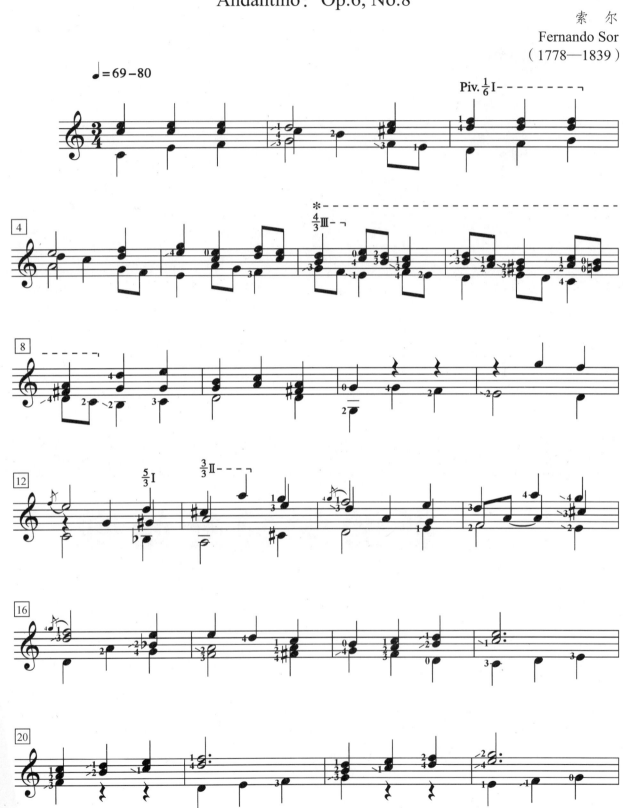

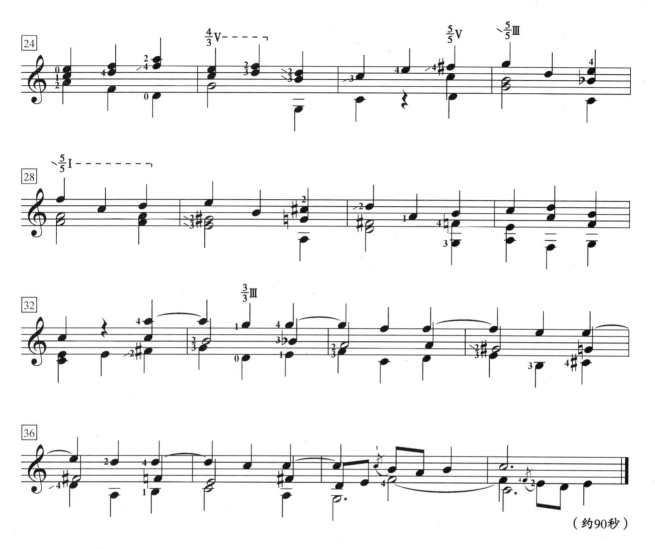

（约90秒）

*必考点：各声部线条清晰，有歌唱性。左手指法到位。

演奏提示：

本曲是索尔作品第 6 号中的第八首，这首比第一首难度大，左手需要更仔细地编排指法。本曲的指法虽然有点别扭而且不常用，却是非常合理的编排，对把握多声部的旋律线条连接有非常好的帮助。

不时出现的倚音增加了弹奏的难度，需要认真地加以练习。

帕凡舞曲第1号
Pavan I

米 兰
Luis Milán
(ca 1500—1561)
arr. Jeffrey McFadden

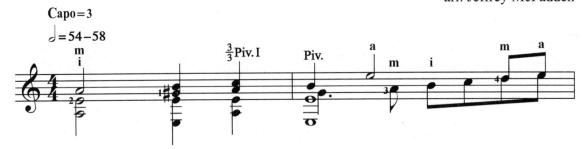
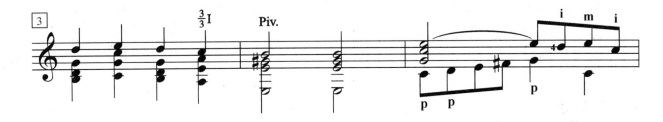
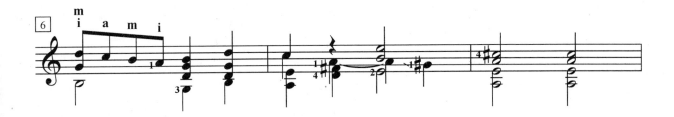
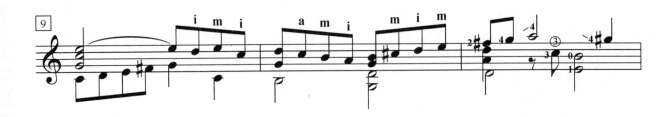
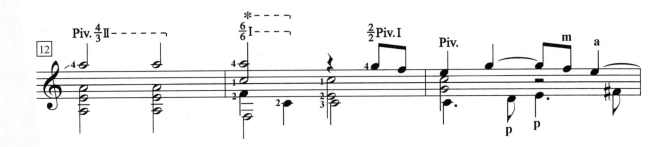

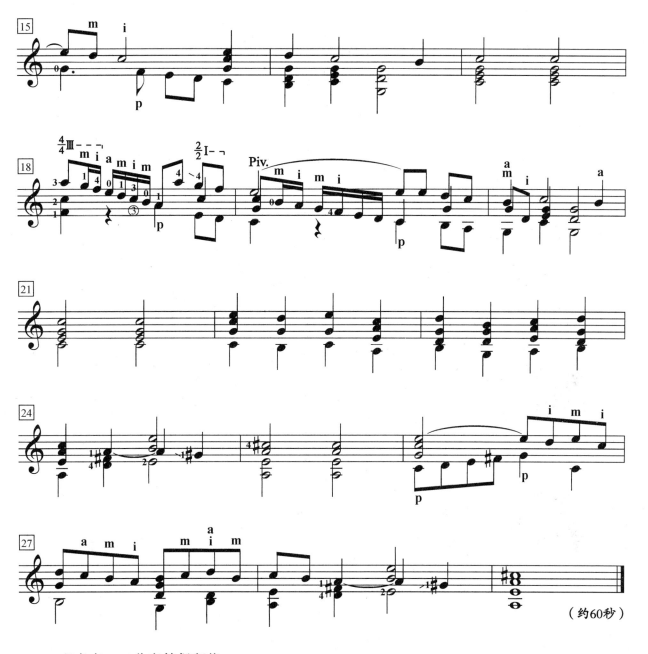

*必考点：二分音符保留指。

演奏提示：

路易斯·米兰是16世纪西班牙著名的宫廷乐师和诗人，其6首帕凡舞曲最为著名。本曲是其中的第一首，旋律优美雅致。

第6小节第二拍的A音之所以没用3指而用1指按弦，是为了把3指留给后面的低音G音。

第13小节第一拍的和弦跨度很大，但好在本曲是需要用变调夹夹在3品演奏。第三拍的高音C需要保留两拍。

A8—3

阿梅利亚的遗嘱
El Testament D'Amelia

柳贝特
Traditional Catalan
arr. Miguel Llobet

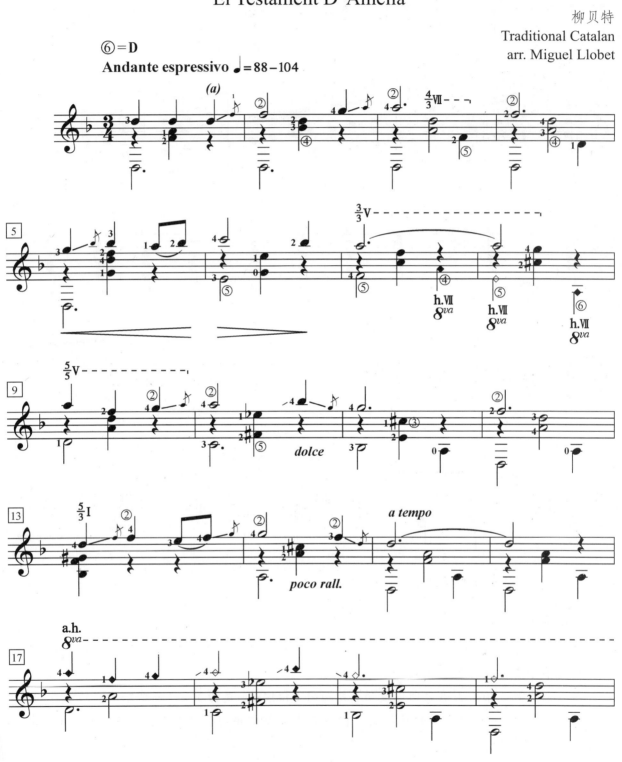

(a) 这个滑音是从低音滑向高音,并在滑音过程中换指。

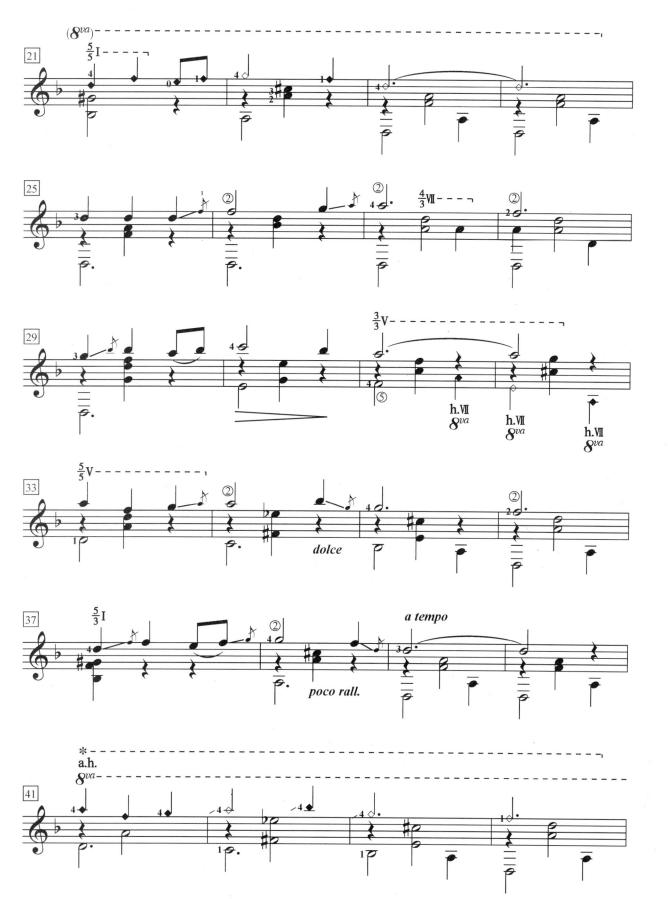

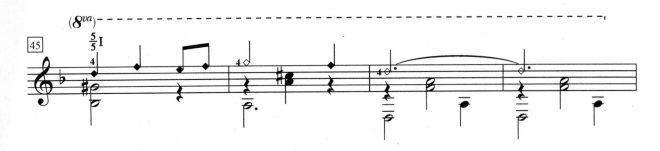

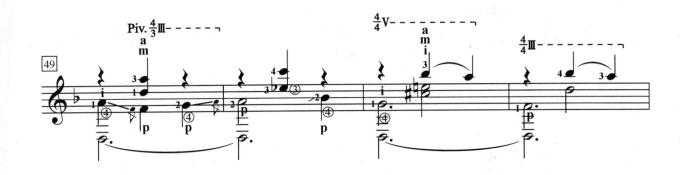

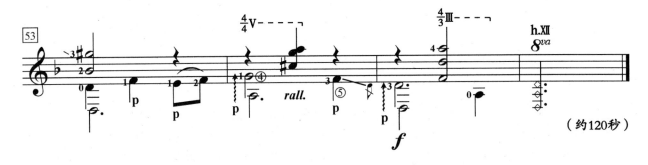

（约120秒）

*必考点：泛音旋律连贯清楚，低音声部和声丰满不瘪音。

演奏提示：

这是一首非常忧伤的曲子，采用了很多滑音和泛音技巧。滑音是左手贴着指板滑动，这里都是前一个音的结尾开始滑，到达后一个音时右手再弹一下。滑的过程中可以换指。

第一段中的泛音都是自然泛音。

第17—24小节和第41—48小节是人工泛音，i指虚按在音上，a指弹泛音，p指弹低音。

随想曲第100号之十二
Caprice Op.100, No.12

朱利亚尼
Mauro Giuliani
（1781—1829）

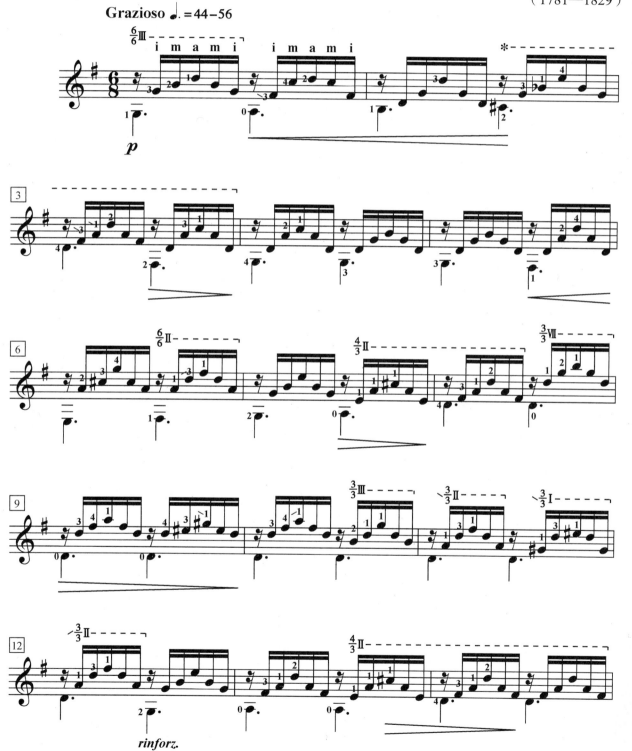

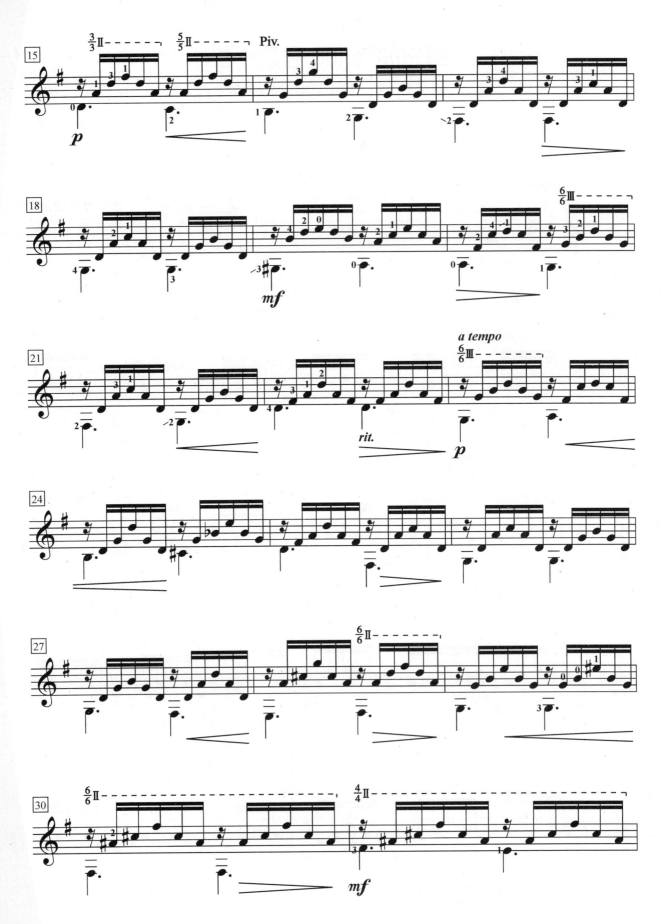

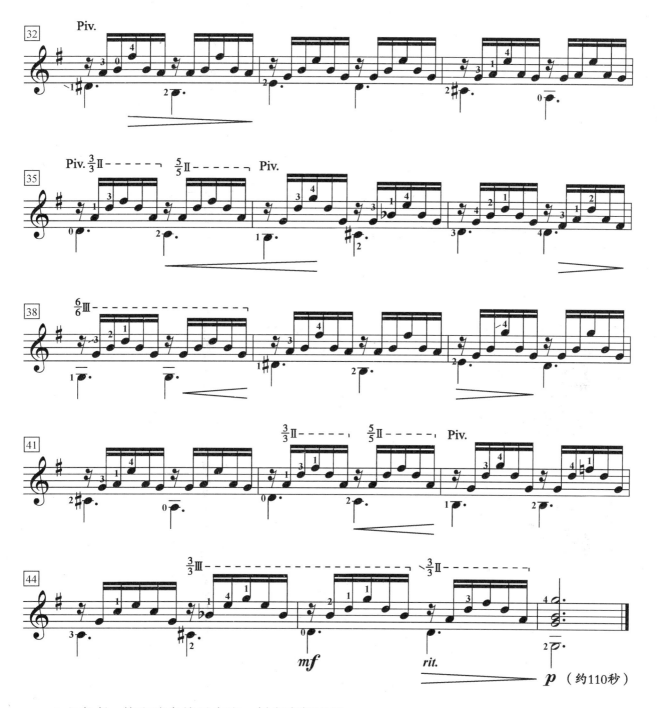

*必考点：换和弦自然无痕迹，低音声部连贯。

演奏提示：

全曲都是由分解和弦构成的，换和弦时需要迅速灵活，不露痕迹。

例如第1小节可以趁弹奏空弦A的时候换和弦，并且3指上移一格。3的前面有一小斜线，表示这个手指可以在同一弦上滑移。但要注意的是，在高音弦上手指可以贴着指板或贴着琴弦滑移，在低音弦上则最好离开琴弦滑移，以免产生噪音。

亨斯顿夫人的阿勒曼德
My Lady Hunsdon's Allemande

道 兰
John Dowland
(1563—1626)

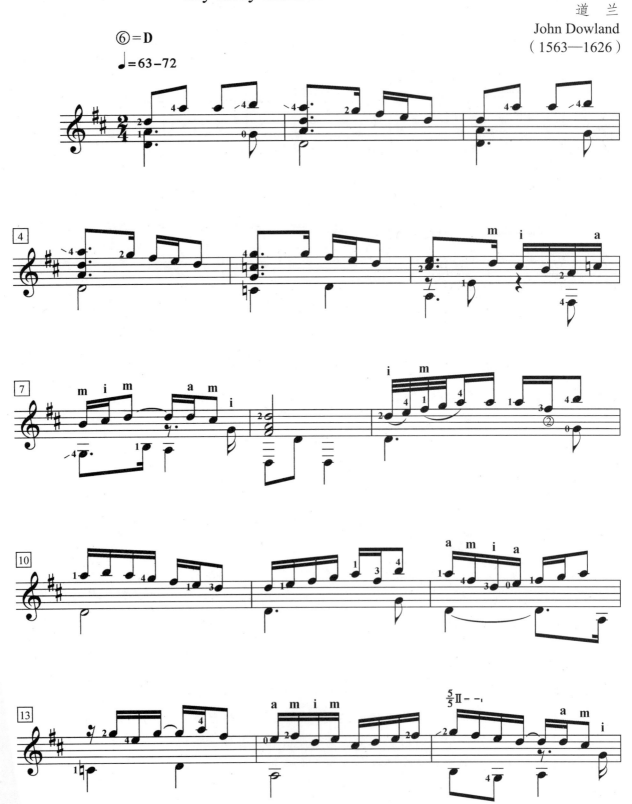

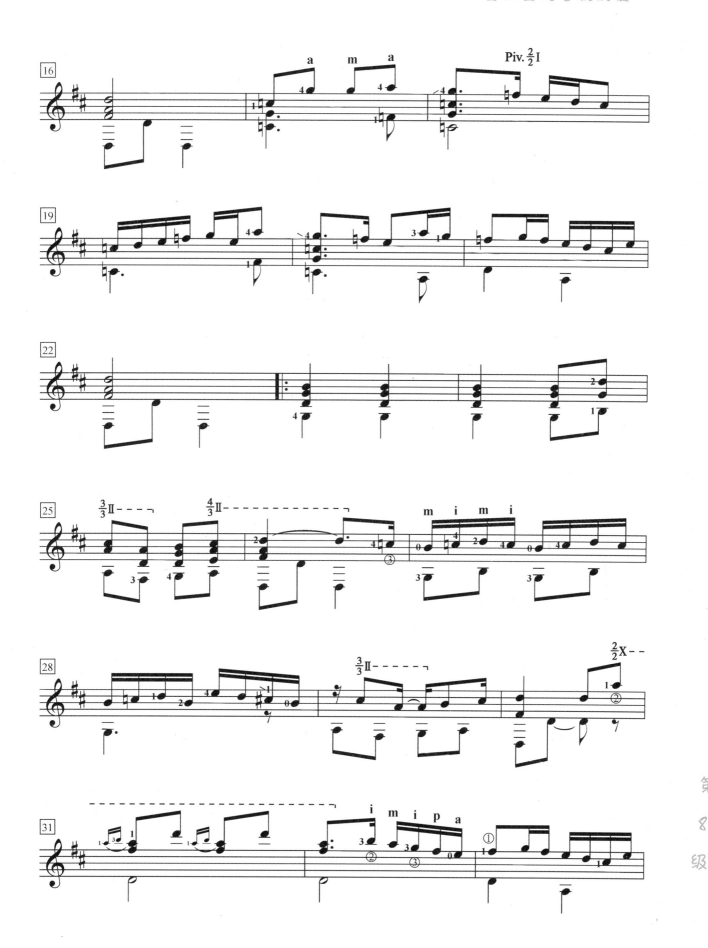

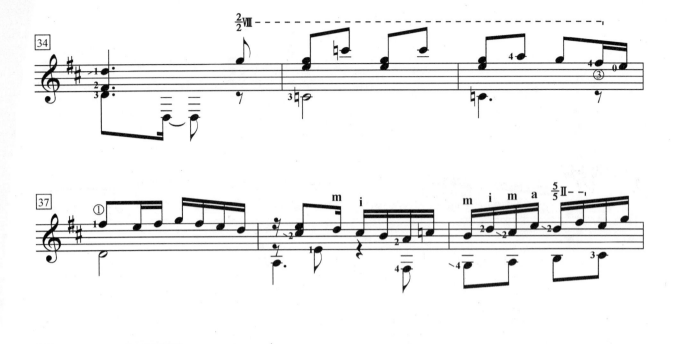

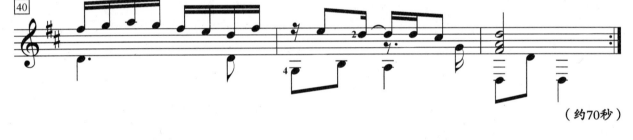

（约70秒）

* 必考点：两个声部旋律各自连贯流畅，节奏准确。

演奏提示：

 乐曲情绪比较明快。第 1 小节要注意 4 指和 2 指的保留指。第 9 小节三十二分音符的时值要准确。第 27 小节 4 指最好保持不动。第 31 小节的装饰音要清楚。

e 小调坎冬比 (a)

Candombe en mi

普霍尔
Maximo Diego Pujol
(b. 1957)

Tempo di candombe (Allegro ritmico) ♩=88–100

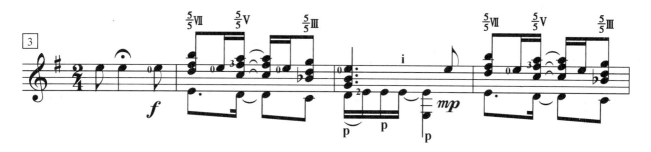

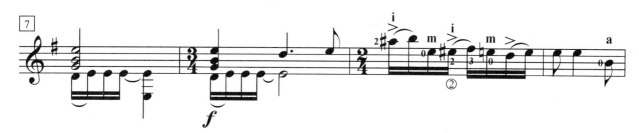

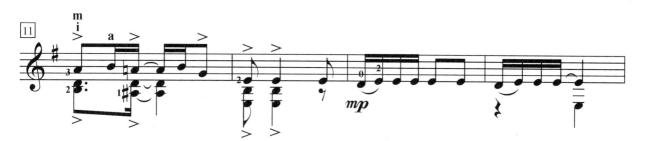

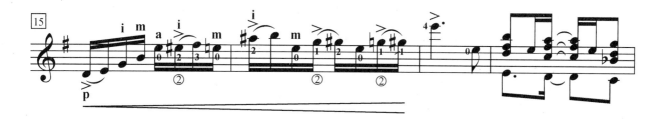

(a) 一种来自乌拉圭的从非洲派生出来的舞蹈和歌曲。

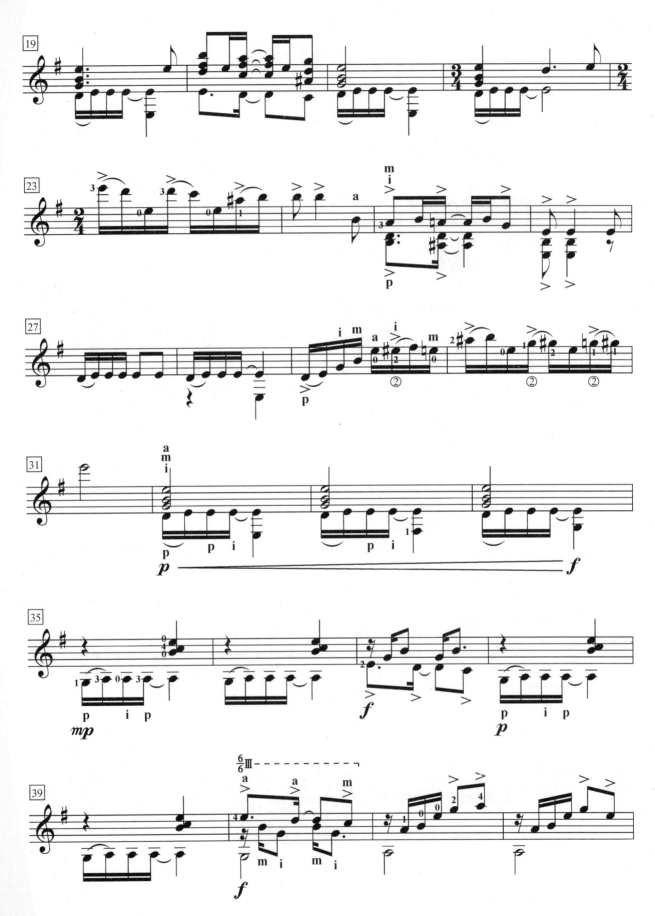

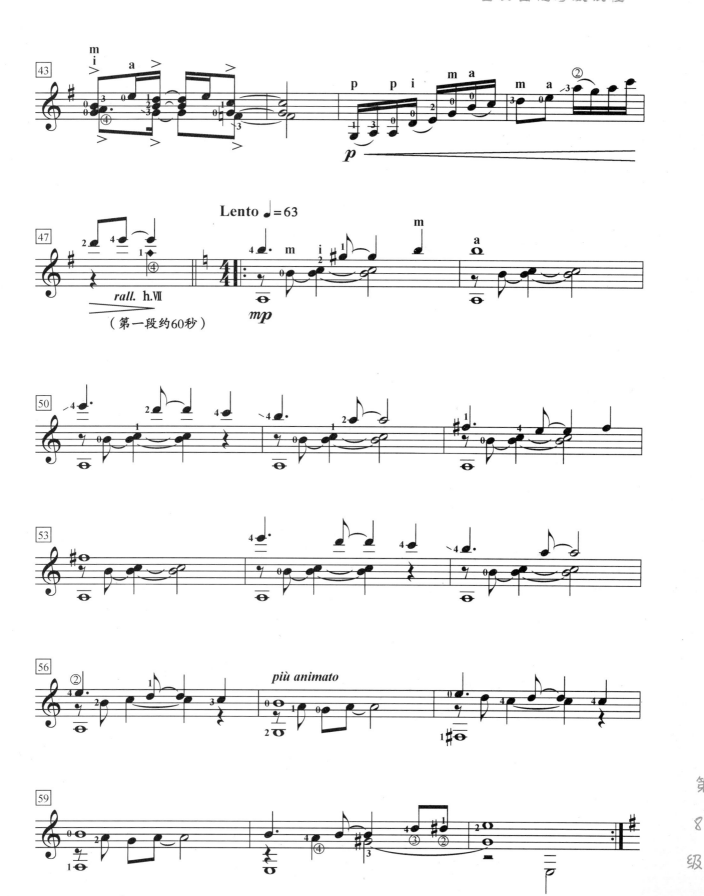

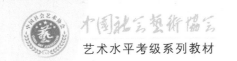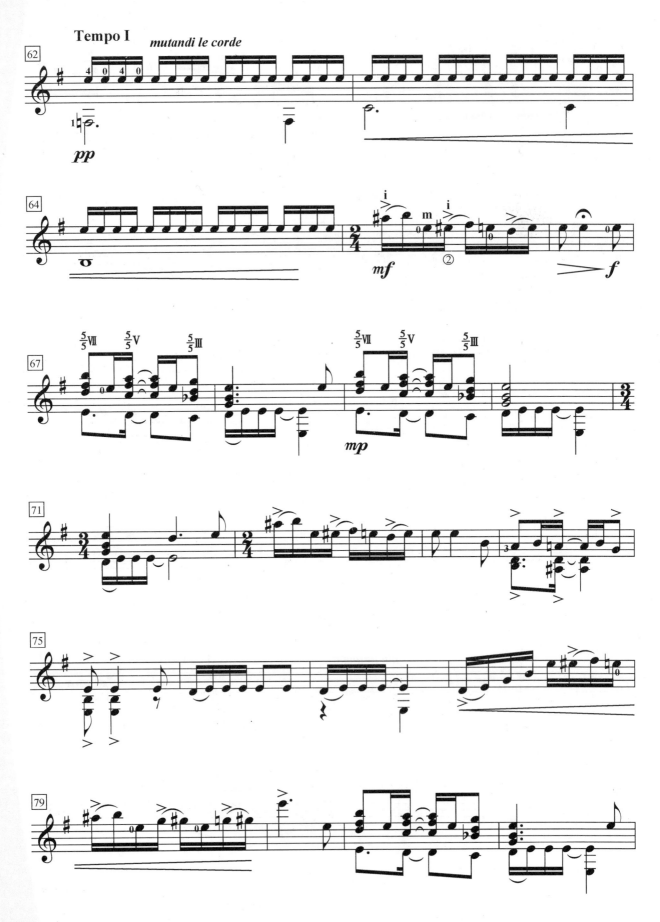

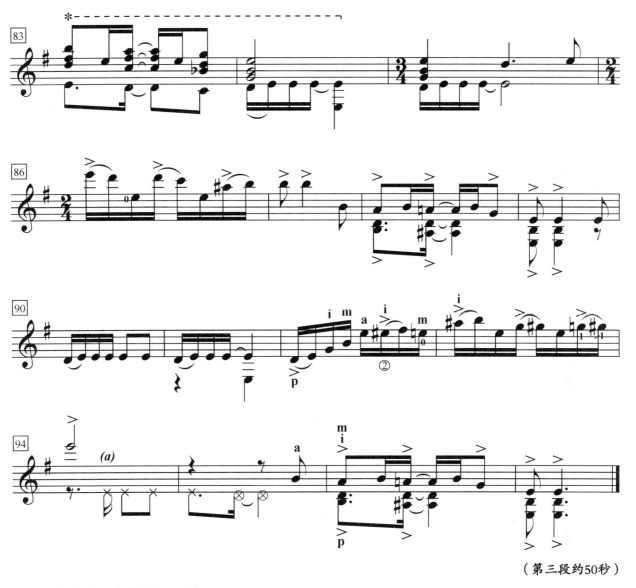

（第三段约50秒）

* 必考点：节奏必须准确。

演奏提示：

　　第一段和第三段的速度非常快，要注意慢练，把节奏练准确了再逐渐加快速度。有重音记号的音都要强调弹出。可以采用靠弦奏法。第二段速度较慢且自由。第94—95小节采用了敲板技术，节奏要准确。

　　(a) ⨯ 敲击吉他的肚子（共鸣箱）。

　　　⊗ 敲击琴桥。

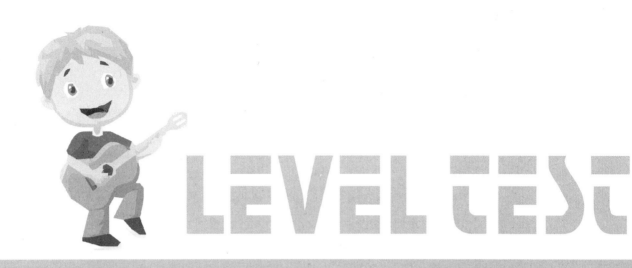

LEVEL TEST

古典吉他考级
第 9 级

恭喜你顺利通过第8级的考试

新的学习开始啦

A9—1

随想曲作品第 20 号之二
Caprice Op.20, No.2

列尼亚尼
Luigi Legnani
（1790—1877）

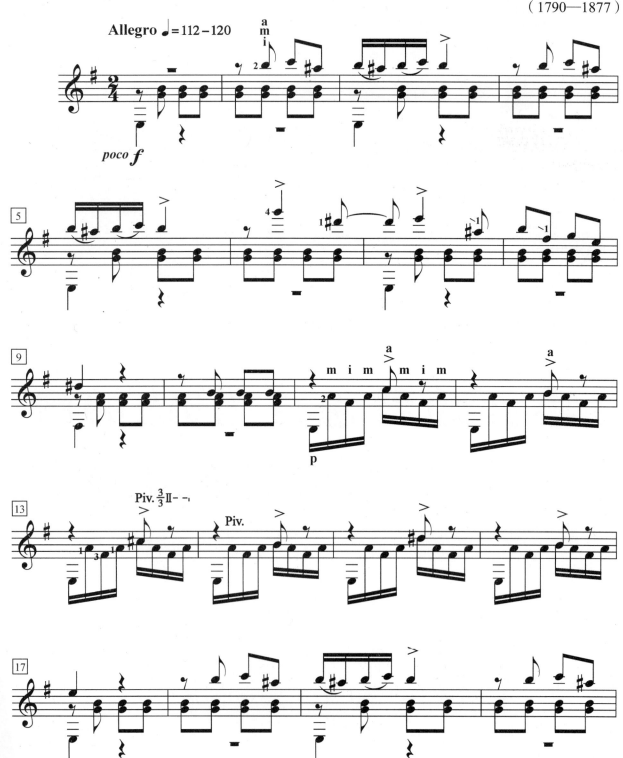

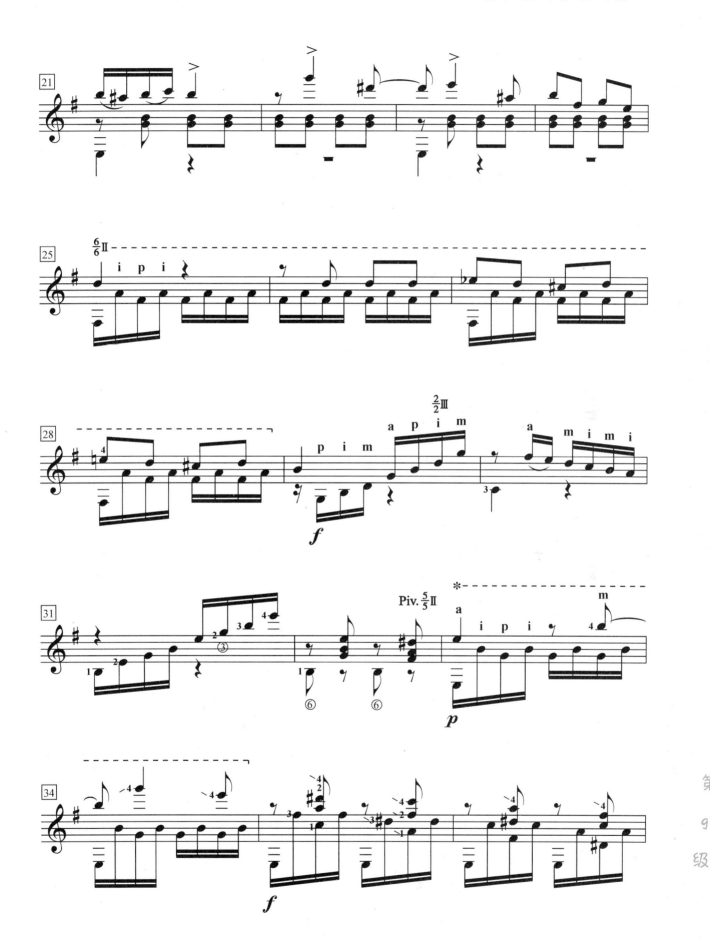

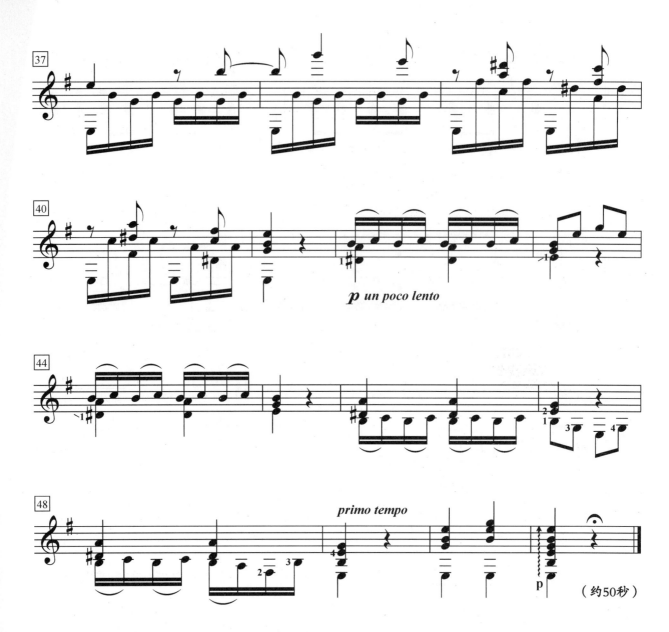

*必考点：此处节奏必须准确，旋律与伴奏区分明显。

演奏提示：

全曲速度较快。第1小节为伴奏音型，旋律从第2小节弱起开始。稳定的伴奏音型和弱起的旋律造成对比。

第11—16小节为分解和弦，重音记号的音要记得突出而成为一个声部。

鲁特组曲 BWV996 之二：阿勒曼德
Suite for Lute BWV996 II: Allemande

巴　赫
Johann Sebastian Bach
(1685—1750)

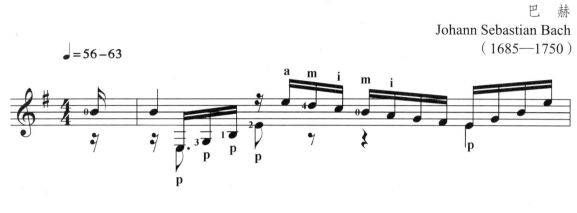
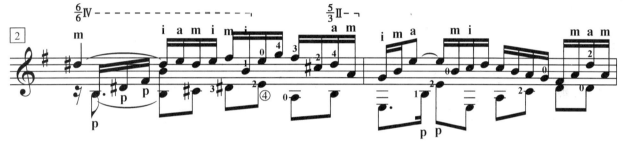
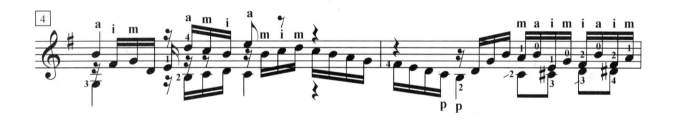
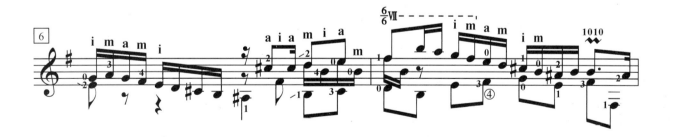
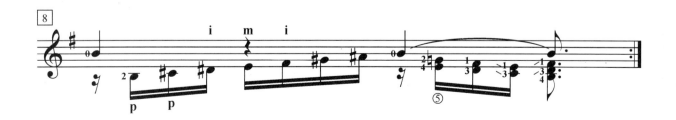

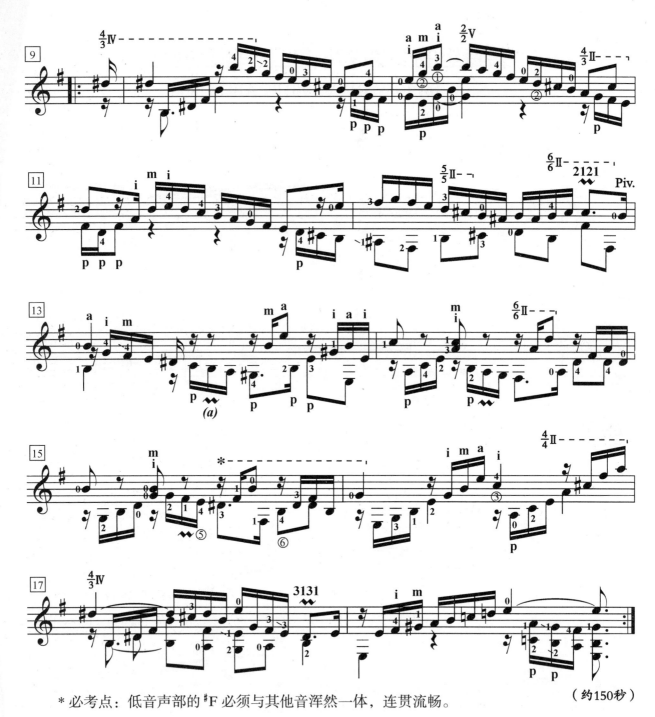

*必考点：低音声部的 #F 必须与其他音浑然一体，连贯流畅。

（约150秒）

演奏提示：

鲁特琴（LUTE）是文艺复兴时期欧洲最风靡的家庭独奏乐器，巴赫为鲁特琴创作了不少乐曲，其中组曲共有4首：《g小调组曲BWV995》、《e小调组曲BWV996》、《c小调组曲BWV997》和《E大调组曲BWV1006a》。

演奏本曲需要注意分句清楚，分清声部并连贯，还要注意巴洛克时期装饰音的弹法。

摇 篮 曲
Berceuse Canción de Cuna

布罗威尔
Leo Brouwer
(1939—2016)

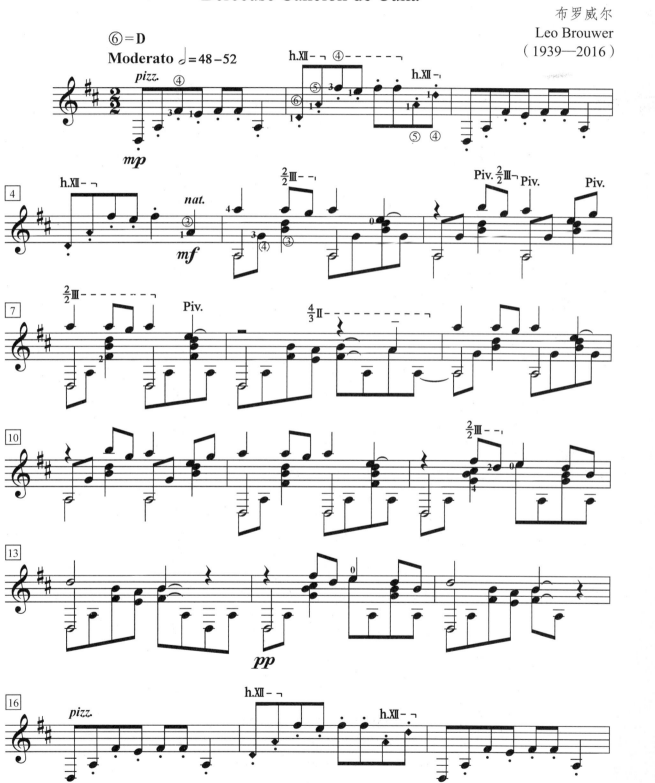

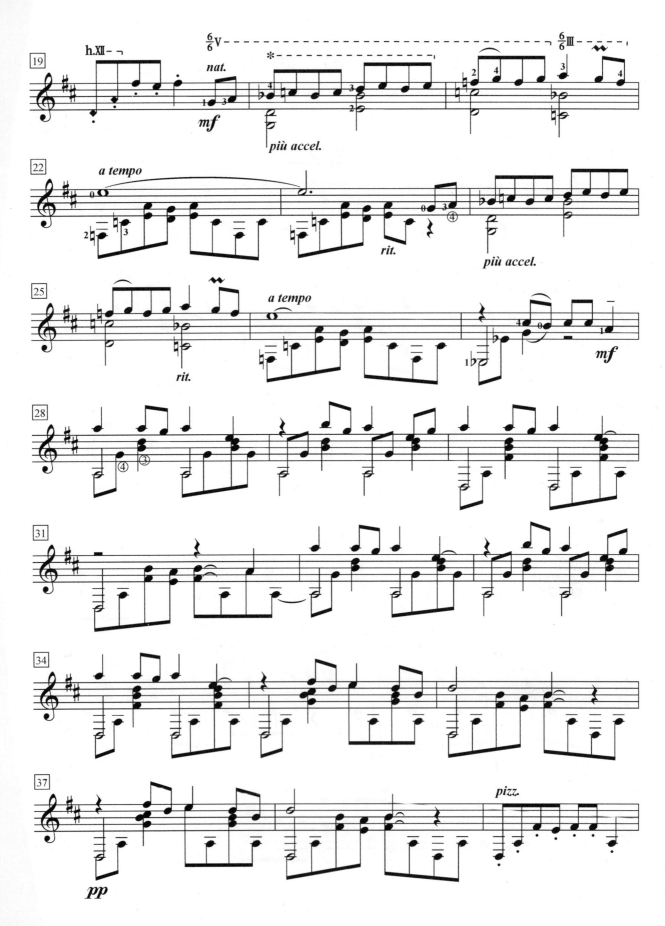

B9—1

未完成练习曲
Estudio Inconcluso

巴里奥斯
Agustín Barrios
(1885—1944)

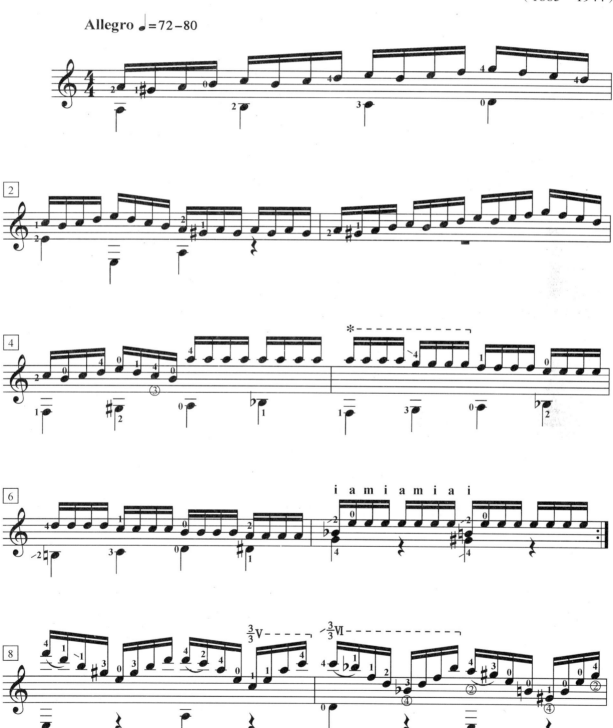

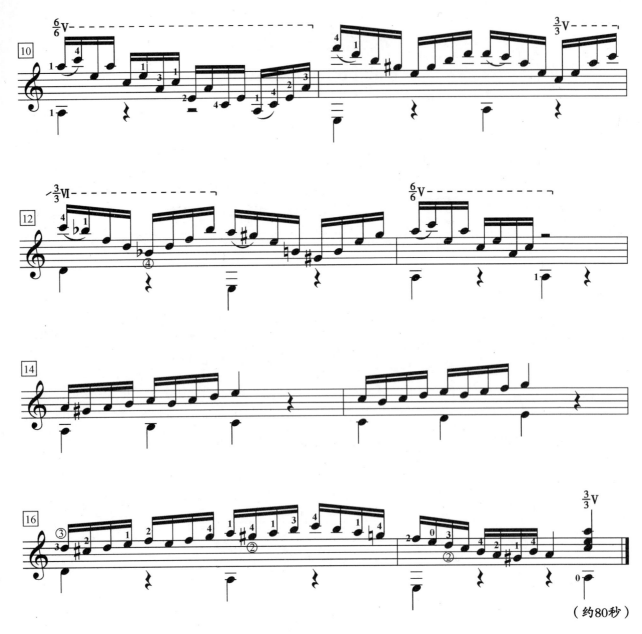

(约80秒)

* 必考点：4指缩回时不得有滑音，并且3指要跟上。

演奏提示：

　　用每分钟72~80拍的速度来弹奏这首乐曲，其实还算比较慢的，因为Allegro远不止这个速度。但即使这个速度，弹某些地方还是比较困难的。例如第4小节第二拍这四个音，建议右手采用a、m、i、m的指序来弹。第5小节第二拍，4指的回缩实在不易，只能加以苦练，这里不建议改指法，因为改了指法乐曲的难度就降低了，而且这里是必考点，必须练好。

B9—2

幻想曲第1号
Fantasia No.1

莫利纳罗
Simone Molinaro
（ca 1570—after 1633）
ed. Gilbert Biberian

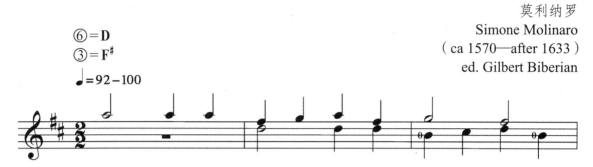
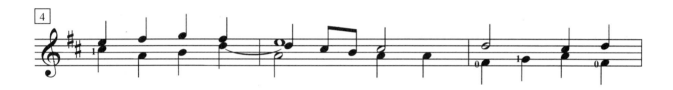
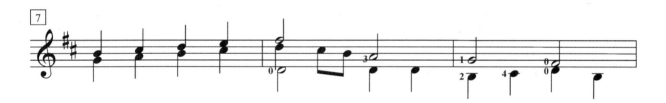
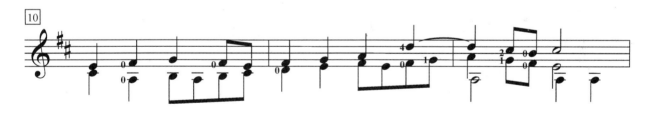
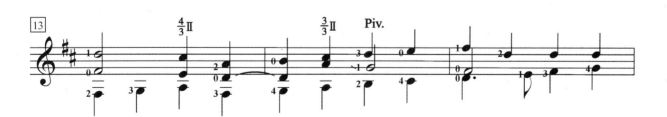
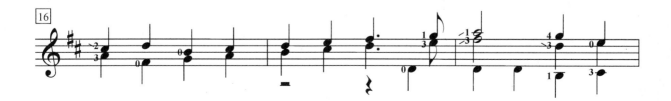

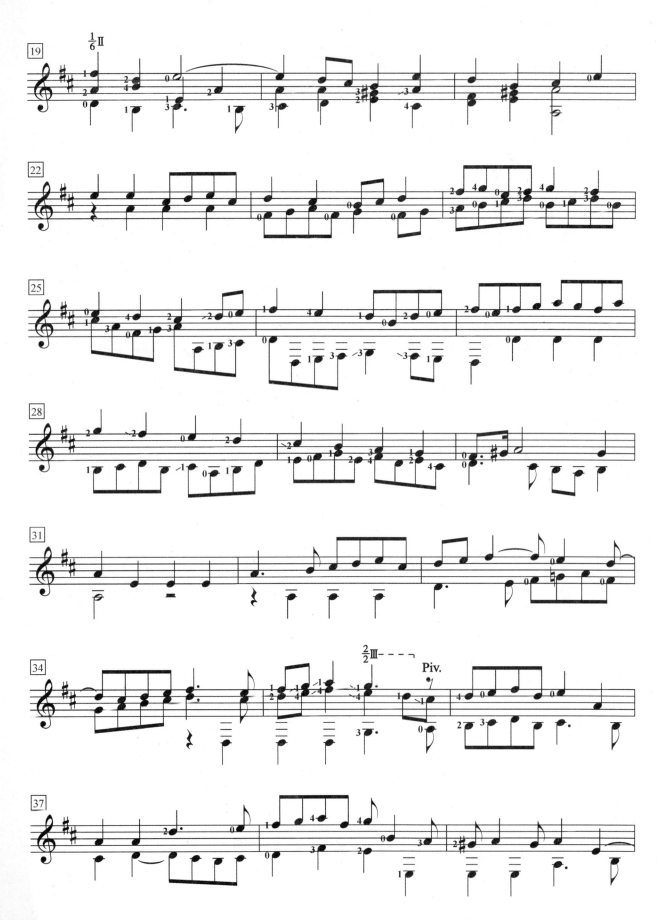

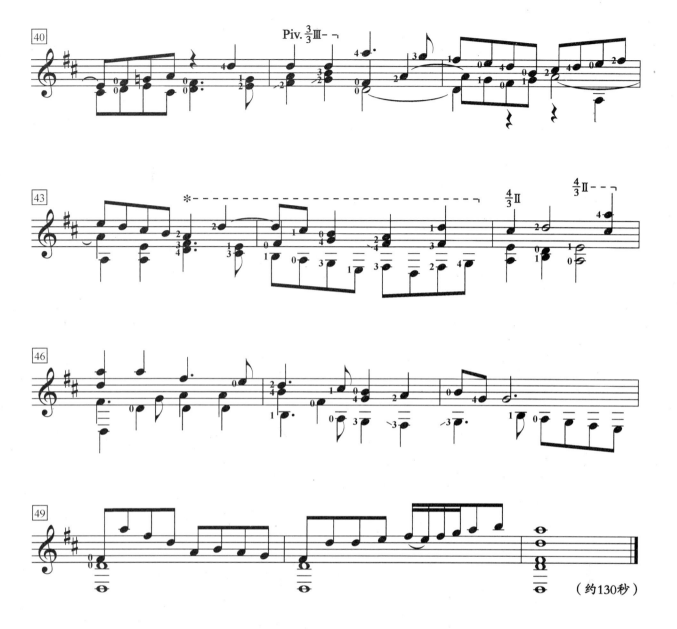

*必考点：两个声部各自连贯流畅。

演奏提示：

这首文艺复兴时期的幻想曲十分优美动听，演奏时需要采用特殊调弦法，对于习惯吉他指法并接触维乌拉不多的人来讲，可能会感到很难适应维乌拉的指法。很多弹这一时期的作品的人只是拿吉他的指法习惯硬撑一下，这是不行的。因此，要想真正弹好这首乐曲，还需要把维乌拉的弹法练到像弹吉他一样熟练才行。文艺复兴时期的作品也是吉他演奏当中一个重要的内容，因此不要偏废才好。

玛利亚塔
Marieta!

塔雷加
Francisco Tárrega
(1852—1909)

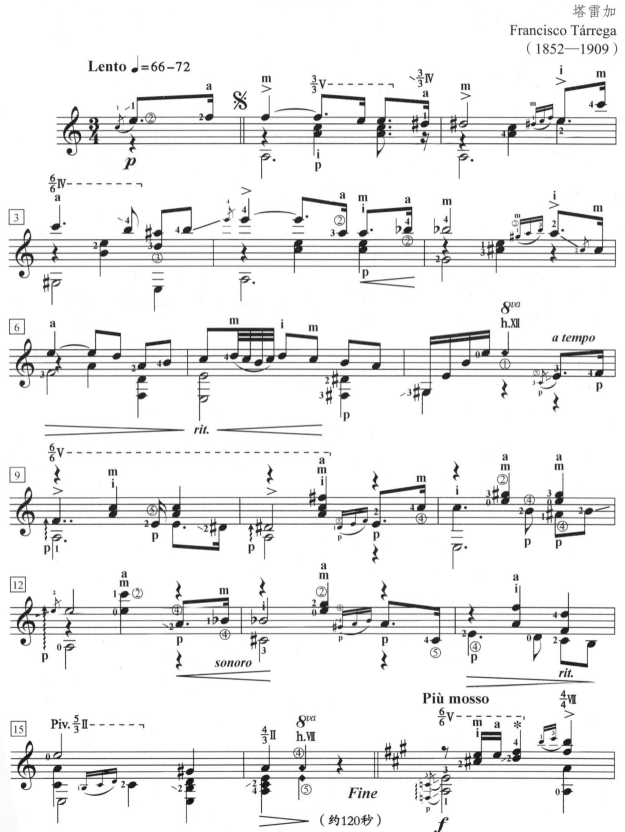

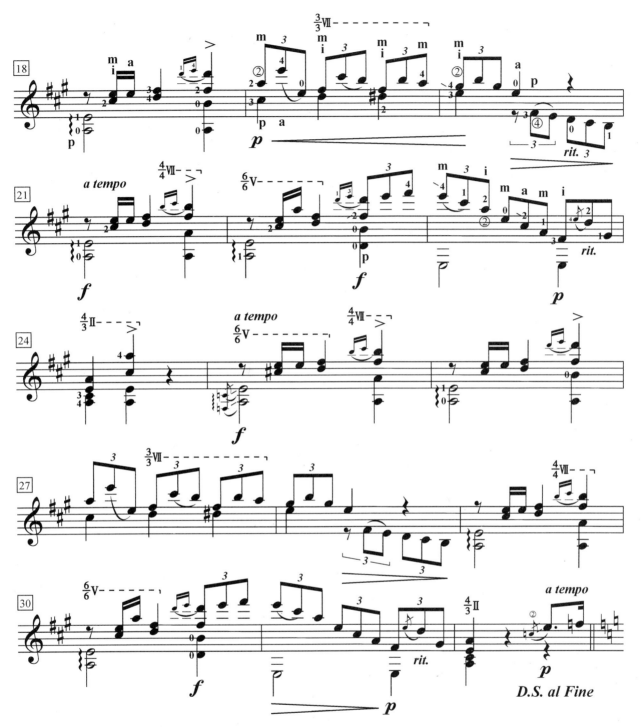

* 必考点：由于3指在低音声部被用掉，这里只能用2指从♯C移过来。

演奏提示：

这首乐曲很好地展现了吉他各个音区的优美音色，而且用了很多具有吉他特色的技巧，如滑音、泛音、倚音、圆滑音和钟音等。演奏者在技巧上需要完全掌握才行。

第17小节第二拍的音程D—♯F，很多人在实际演出时，都会采用把3指提前一点时间放掉去按D。考级的时候，应尽可能地展现自己的手指能力，这点请不要忘了，更不要把要求2、4指的按法改成3、4指，你的3指要保留在⑤弦7品的E音上直至满两拍。

LEVEL TEST

古典吉他考级
第 10 级

恭喜你顺利通过第9级的考试
新的学习开始啦

A10—1

大黄蜂
El Abejorro

普霍尔
Emilio Pujol
(1886—1980)

Vivace ♪ = 112–132

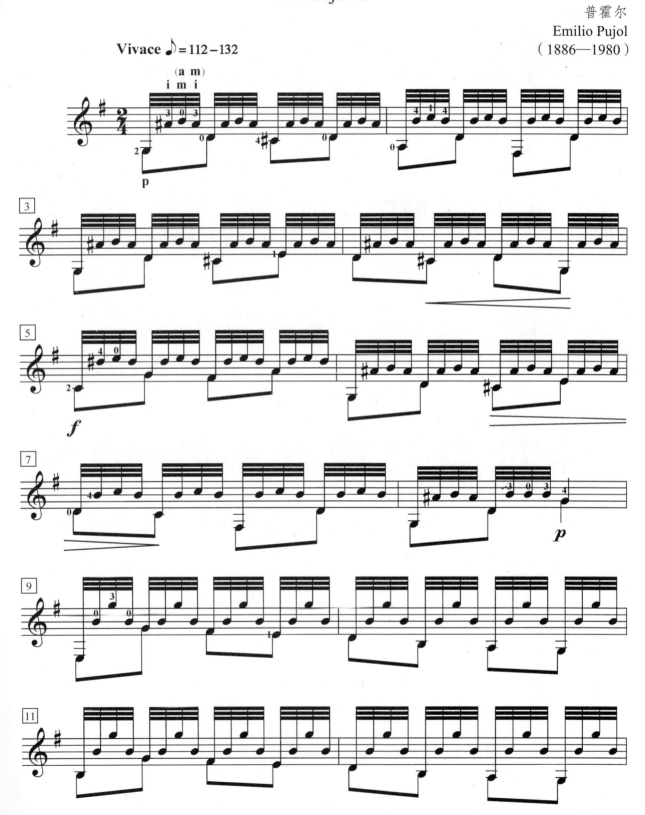

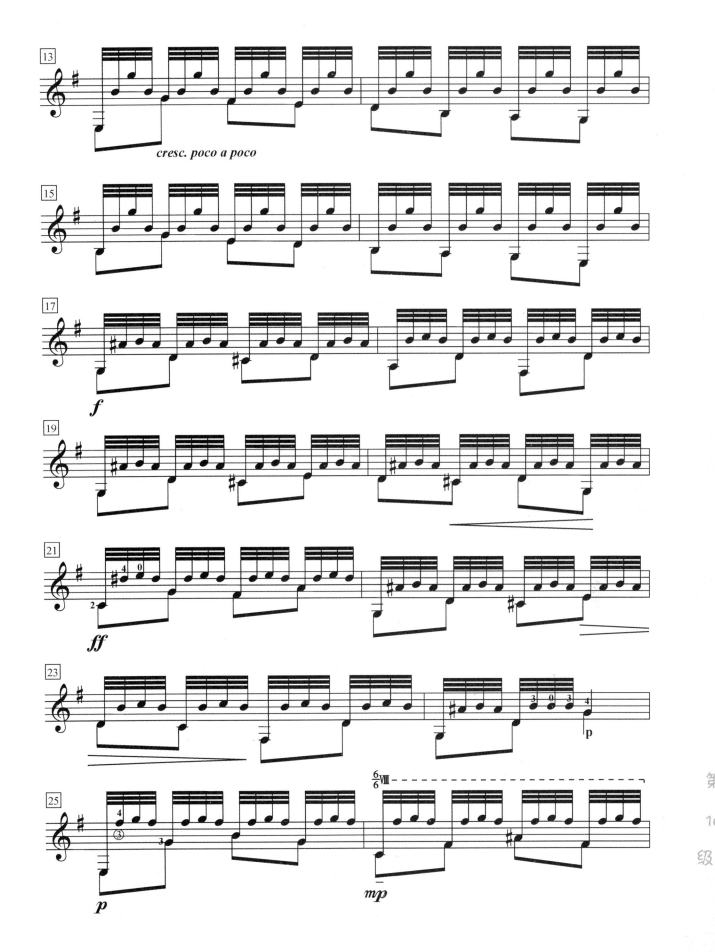

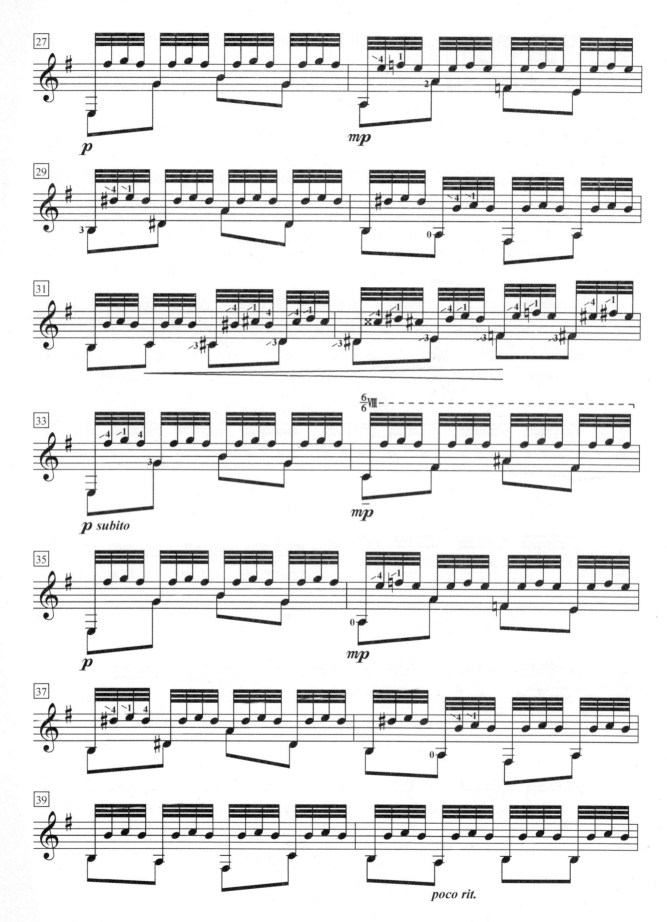

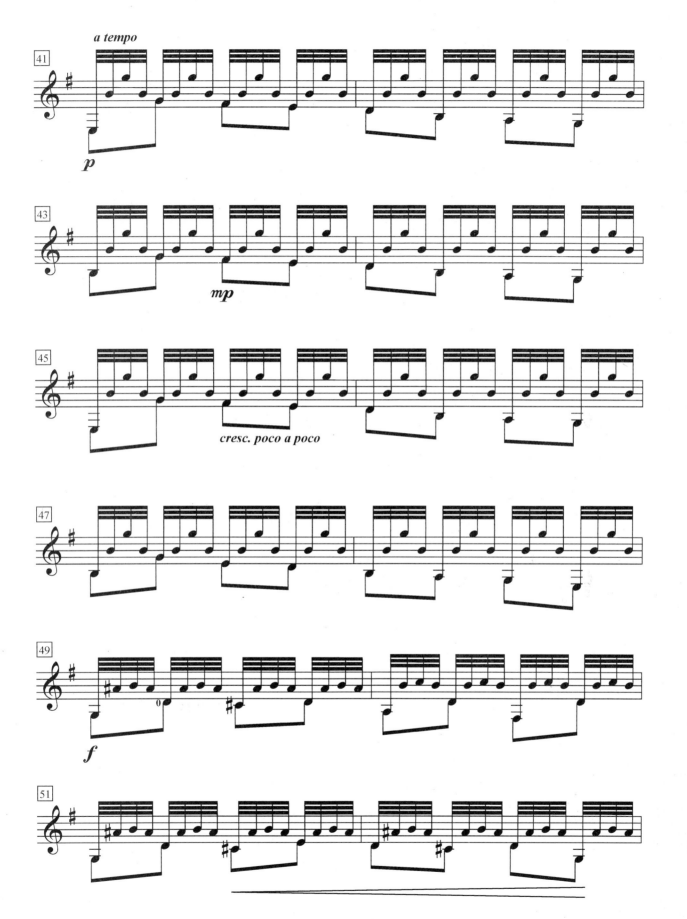

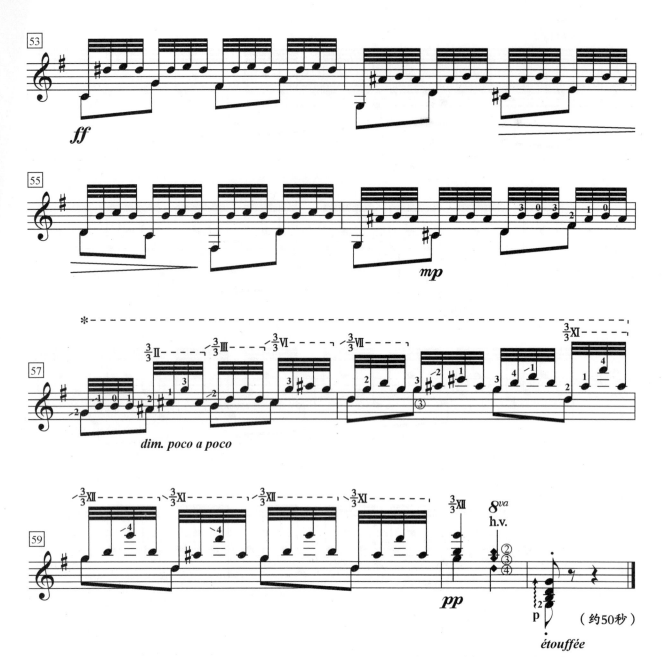

*必考点：指法转换清楚，发音干净利落。

演奏提示：

快速的分解和弦构成的乐曲，许多小二度音程造成了群蜂飞舞的效果，和里姆斯基—科萨科夫的《野蜂飞舞》可以媲美。

第57小节起蜂群渐行渐远，左手分解和弦组合指法把位逐渐升高，需要注意其中很多前面升过的音后面不要忘记升。左手1指小横按在①②③弦上，从第二、三、六、七、九、十、十一、十二把位一路上升，会给演奏带来方便。

A大调奏鸣曲
Sonata in A Major

斯卡拉蒂
Domenico Scarlatti
(1685—1757)
arr. Jeffrey McFadden

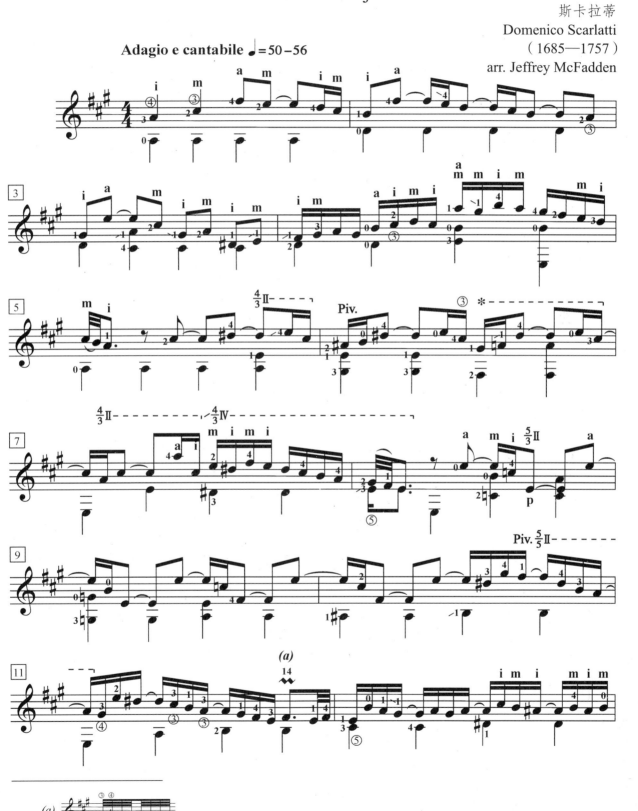

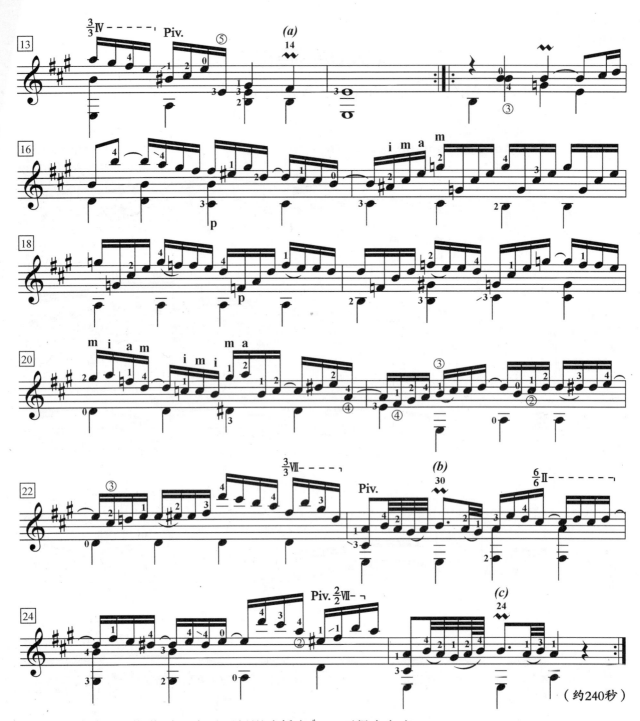

*必考点：1指移到A音后不得影响低音♯F，不得有杂音。

演奏提示：

斯卡拉蒂创作的奏鸣曲几乎都是单乐章的，多半采用二部曲式，不同于后来三个乐章的奏鸣曲，被称为古奏鸣曲式。在被改编为吉他曲后，仍旧保留了明快、简洁、清澈、雅致的特点。

本曲第6小节第二拍、第8小节第三拍、第13小节第四拍等处手指跨度较大，须注意扩张。另外，装饰音需要像记号标注的那样弹，不要胡乱弹多或弹少。

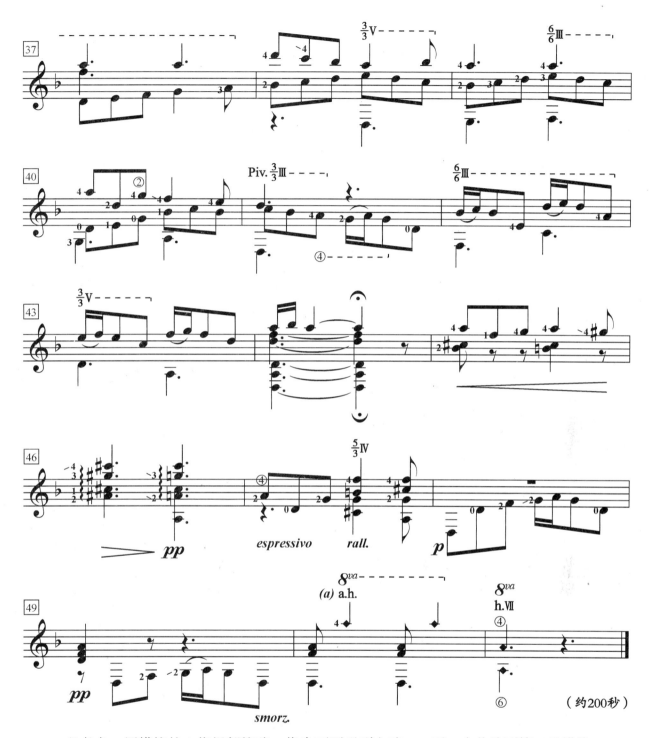

* 必考点：用横按的 1 指根部按弦，指尖不要碰到空弦 D，下一小节移到第三品横按。

演奏提示：

庞塞创作的这首奏鸣曲是三个乐章的现代奏鸣曲，这里是其中的第二乐章。相对于前后两个快板乐章，本曲为速度较慢的行板。

本曲由于有两个声部的对位，因此有时候左手的跨度非常大。

(a) 人工泛音。

B10—1

触摸古老的岁月
Tiento Antiguo

罗德里戈
Joaquin Rodrigo
(1901—1999)

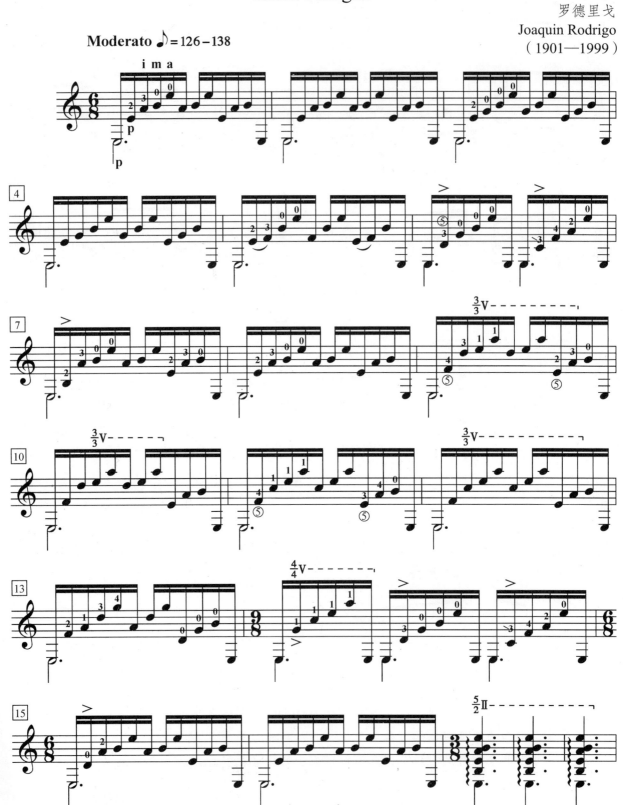

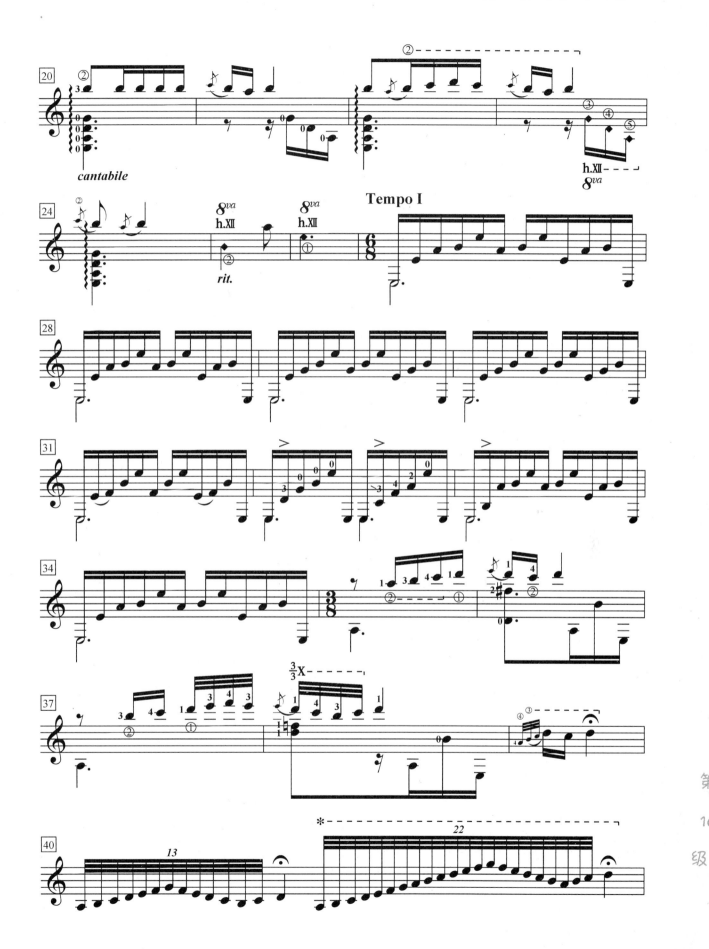

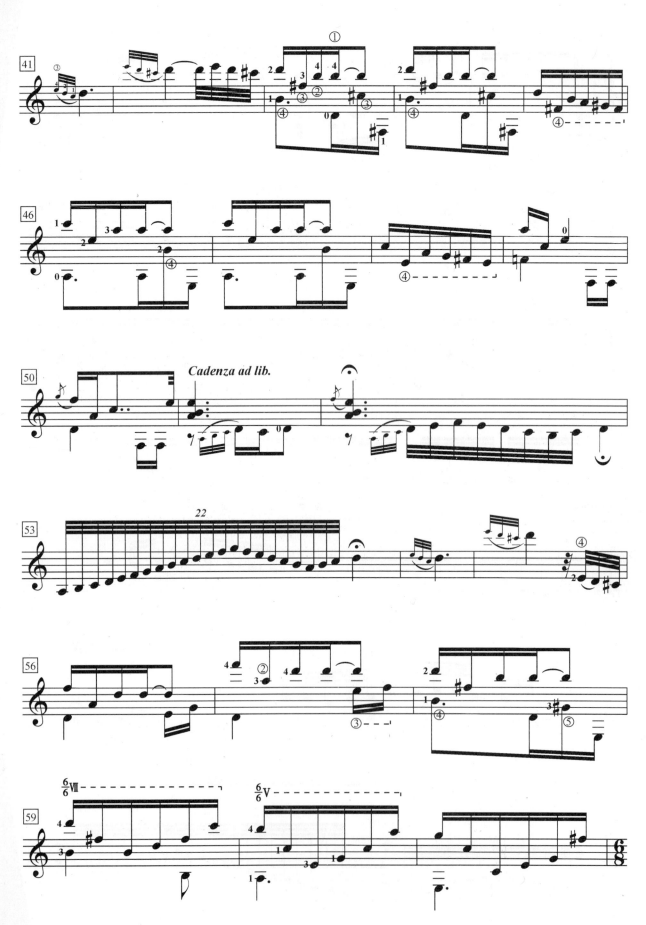

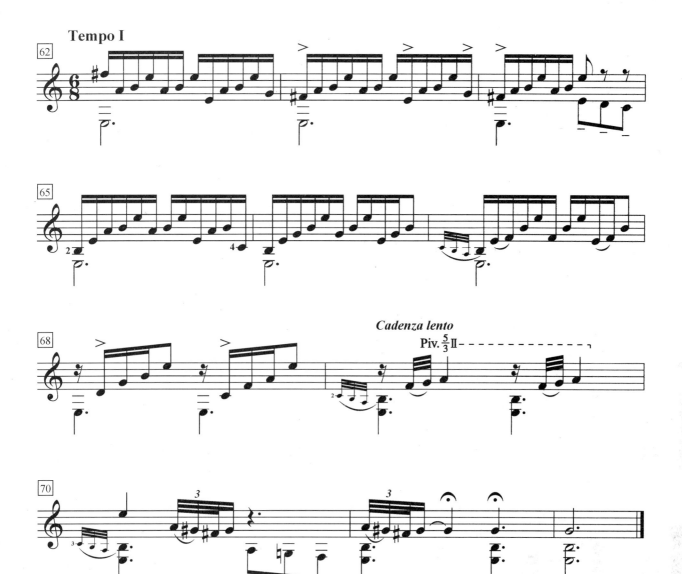

*必考点：音阶快速、连贯、流畅。

演奏提示：

前16小节的分解和弦并不算太快，但弹的时候指法非常别扭，其中的重音记号要作为内声部的旋律强调出来并要注意乐曲情绪的起伏。

四组音阶要弹得既快速有力，又要连贯圆滑，能用靠弦法弹奏更好。

青蛙加亚尔德
The Frog Galliard

道 兰
John Dowland
(1563—1626)
ed. Thomas Königs

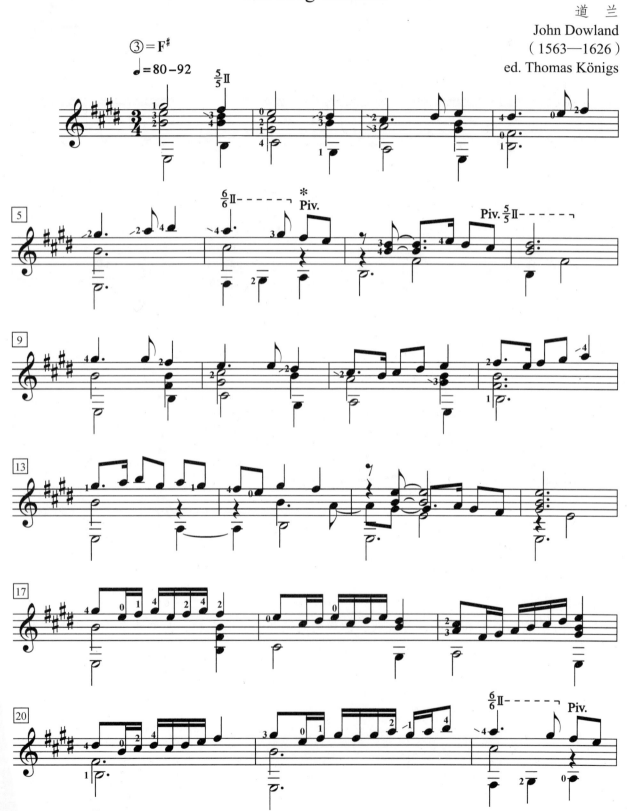

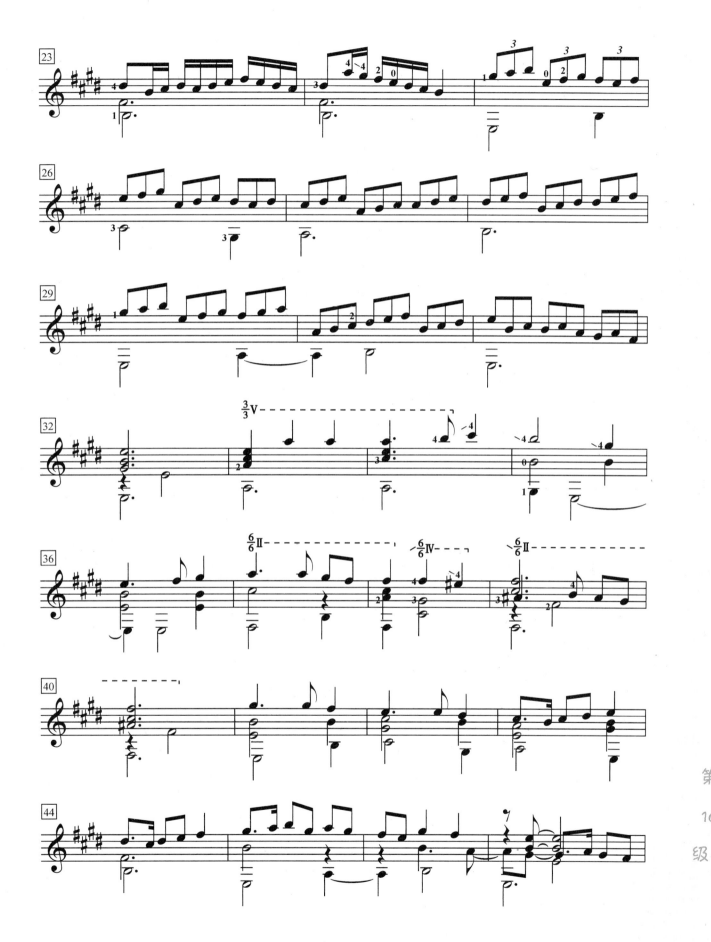

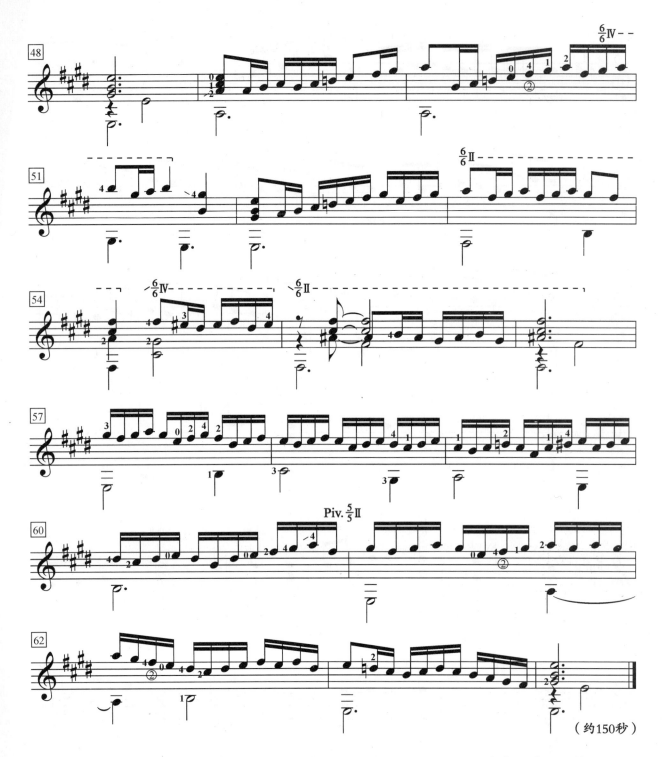

(约150秒)

*必考点：用横按的 1 指根部按弦，指尖不要碰到空弦 A 音，下一小节再横按在第二品。

演奏提示：

这是一首古老的乐曲，采用古老的维乌拉琴调律，现在我们用吉他来演奏，就需要把③弦降低半音。另外，虽然乐谱上没有其他标识，但如果我们用变调夹夹在 3 品上弹奏，效果会更好。

这首乐曲的十六分音符都需要演奏得干净清晰、圆润连贯。

滑稽的小夜曲
Serenata burlesca

托罗巴
Federico Moreno-Torroba
(1891—1982)

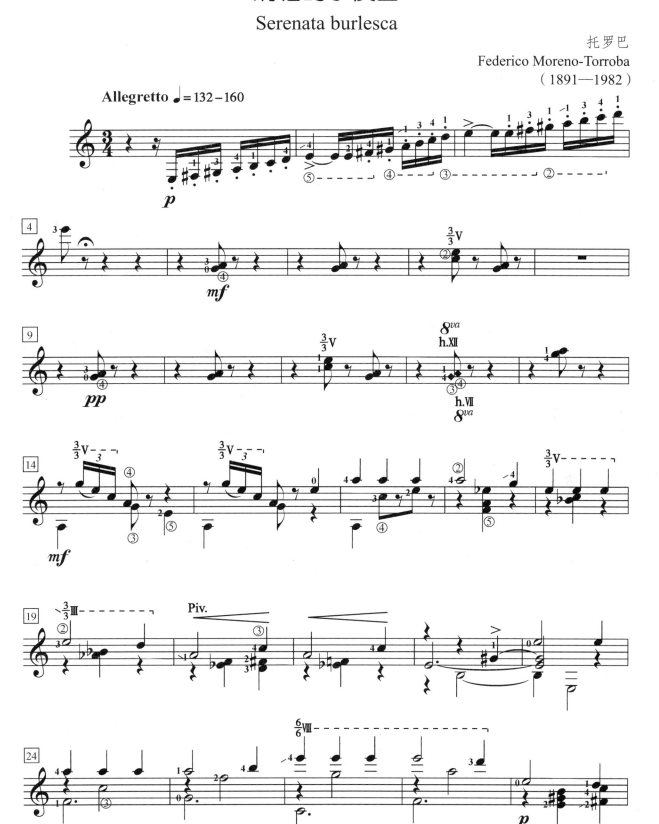

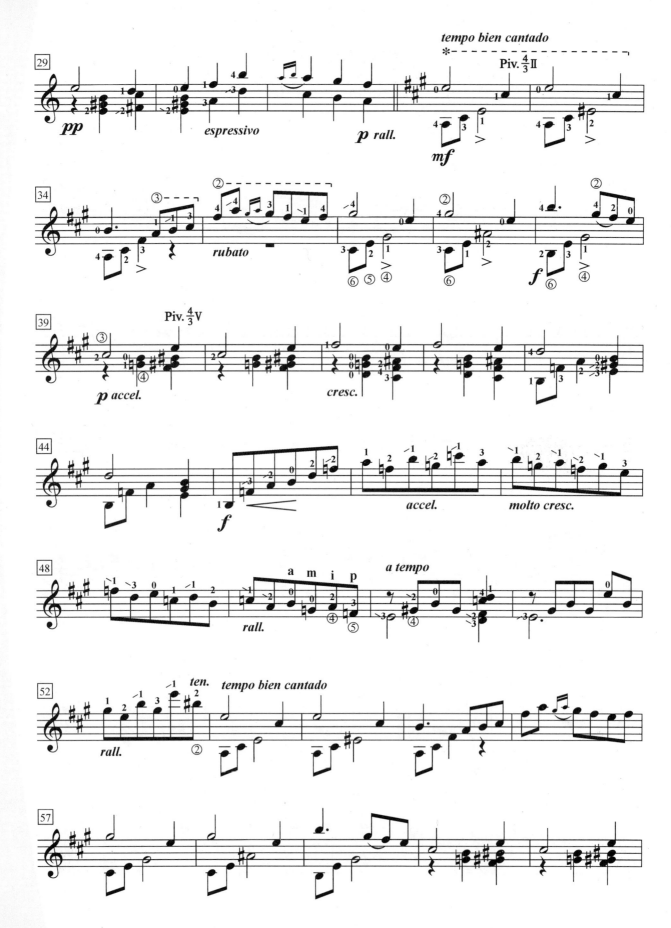

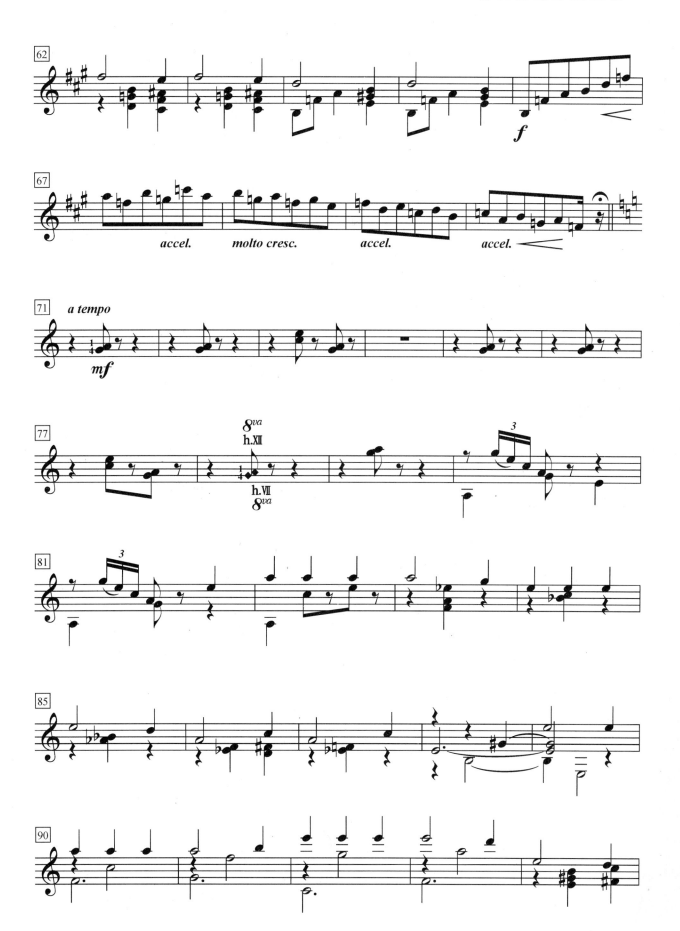

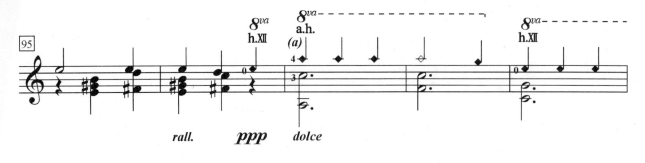

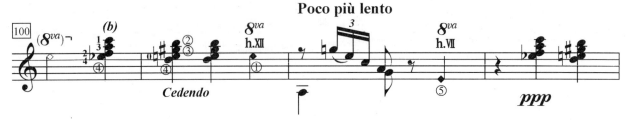

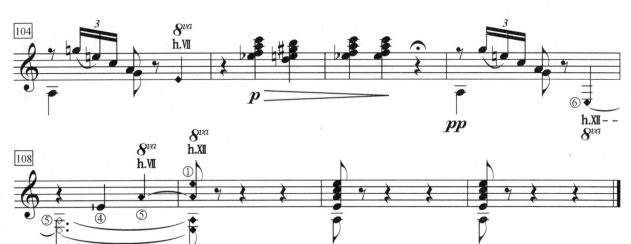

*必考点：此处第 1 小节左手 4、3、1、1 手指均保留，但不得影响空弦 E 音，第 2 小节加上 2 指。

演奏提示：

托罗巴是 20 世纪的作曲家，为吉他创作过 100 多首作品，属于现代派。

千万不要以为作曲家离我们现在年代近，对其作品就容易理解一些。其实我们大多数人都是先接触古典时期的音乐，然后是浪漫时期……最后才是近现代时期，所以，最难理解的是近现代时期的音乐作品。

也不要以为我们按照乐谱弹或者听着录音弹就会八九不离十了，其实差得不止十万八千里。

我们弹奏古典音乐，会研究乐句分句、和声走向等，目的是为了更好地表达音乐。而弹奏现代音乐同样有着这些问题需要我们去解决。或许我们可以从托罗巴的《有特性的小品集》等作品入手，熟悉一下他的创作手法、弹奏习惯等，从而快速入门。但是从长远来看，我们最好还是按时期，一段一段地仔细研究，掌握其中的奥妙。

(a) 人工泛音。　(b)

后　记

　　吉他在我国大规模普及，从1980年算起，已经30多年了，考级也有将近20年了，全国各地都组织了各自的考级，出版了各种各样的考级曲集，对发展和提升我国的古典吉他水平起了极大的推动作用。这次，我们推出了中国社会艺术协会的考级教程，其实是想在考级的选曲、评审方面做进一步的尝试，努力使考级工作更合理化、科学化。

　　首先，本考级曲集的每首曲子的篇幅被大大地缩小，最短的才15秒，最长的也就260秒。这样短小的曲子极大地迎合了目前学生学校作业多、课余练琴时间不多的实际情况，能把更多的时间集中在重点上。同时，也给考生越来越多的考级工作带来了方便。

　　但是，曲子篇幅缩小后，考级难度是不是也随之下降了呢？不是的，不能如此简单地解读。本考级教程不同于以往在一个级别的曲子中选弹一首或两首，而是需要在A、B两组中任选一组进行考试，每一组包含三首。虽然这三首曲子加起来还不如以往的量多，技术难度也下降了，但包含了三种不同的音乐风格，因此，从全面性、音乐性来讲，难度增加了，同时教学的广度和难度也增加了。

　　另外，我们还创新地推出了"必考点"这个概念，让考生明白什么是必须做到的。虽然必考点只有一点点，几个音或者几个小节，但是十级考完后，考生已经明白了30个应该做到的地方，这对以后的学习和演奏是很有意义的。

　　其次，以往的考级在评审方面带有较大的主观性，不同考场之间的差异还是比较大的。为了解决这个问题，我们细化了评分标准，有加有减，对学生起一个引导作用。同时，还允许看谱弹奏（需扣10分），考生负担减轻了，也更加人性化了。

<div align="right">编　者</div>